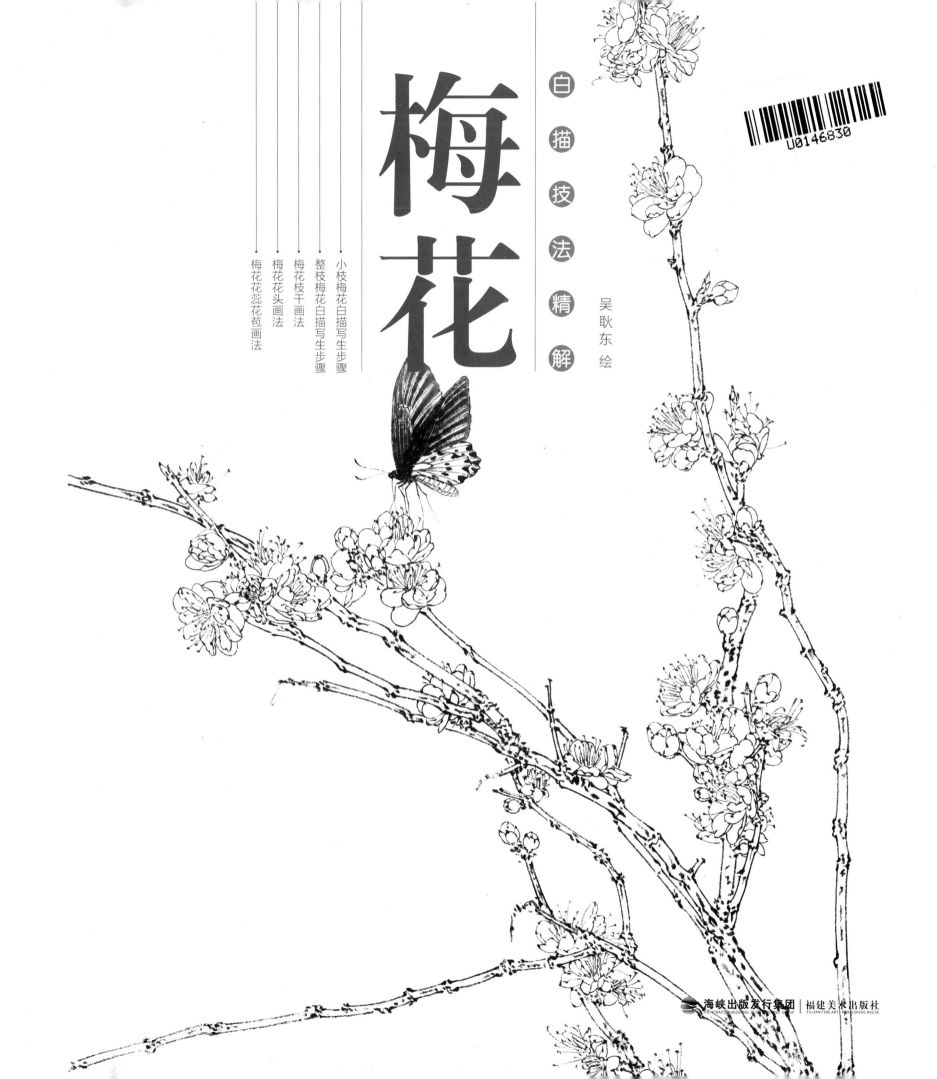

白描技法精解

梅花

吴耿东 绘

梅花花蕊花苞画法
梅花花头画法
梅花枝干画法
整枝梅花白描写生步骤
小枝梅花白描写生步骤

海峡出版发行集团 THE STRAITS PUBLISHING & DISTRIBUTING GROUP | 福建美术出版社 FUJIAN FINE ARTS PUBLISHING HOUSE

U0146830

吴耿东

1972年生于福建龙岩，现为中国工笔画学会
会员，福建省美术家协会会员，福建省工笔画学会
副秘书长，福建省青年美术家协会理事，龙岩市工
笔画学会副会长，民盟中央美术院古田分院画师。

2003年《风凝声碎》获"海潮杯全国中国画
大展"银奖；2010年《故园寻梦》入选"锦绣海
西——福建省当代美术（晋京）大展"；2013年《冠
华秋色》获"福建省'八闽丹青奖'首届福建省美
术双年展"金奖提名；2014年《艳阳高冠》入选"丝
路之情——福建省当代美术精品大展暨第十二届全
国美展福建省作品选拔展"；2016年《玉润霞冠》
获"福建省第七届工笔画大展"优秀奖（最高奖）；
《中国红》特邀参加"盛世气象——2016厦门全
国工笔画双年展"。

怎样画好白描

文 / 吴耿东

白描，说难也难，说不难也不难，说难是想上升到一定的境界很难，不是一时能办到的；说不难，只要方法对，多练习是可以掌握的，因此是否勤习基本功是关键之一。练习白描时尽量练习画长线，开始速度略快些，能把线一口气画下来为准，待有点感觉后就略降慢速度。练长线宜用手腕或手肘处轻靠在桌上做支撑点，不能用力压以能自由移动为好，有支撑点线易把握勾好，长线勾得好，短线就容易多了。先练顺手方向的线，等熟练了再练反向，长期练，一周会比一周好，歪歪的、粗或粗细不均的，或弱得无力气的线会慢慢有所变化。起笔注意停顿略有按的动作，然后利用笔锋的反弹力走线，这个调锋动作速度较快要用心体会。开始练习可略慢些，初学者，笔杆宜直立，易于调锋和走中锋线，（若笔杆斜易偏锋和出现拖笔等不良习惯）。技术上白描最终和书法一样，关键是立得起笔锋不，立得起则出中锋。调锋等动作都是为了弹起笔锋，一但笔锋弹起，则由侧锋转中锋矣。

工笔就是慢的艺术，白描多练习就会提高，要用心去感悟笔尖与纸之间的磨擦，感受用笔的力度，感受物体转折结构的细微变化，感受长线的弹性和挺拔，感受停顿徐疾的节奏变化，感受白描带来的愉悦。

开始练习白描时，线不是线，物也非物，感受到白描的好时，线已是线，物也即物，当享受白描时，线已非线，物已非物，是情感的流露，是精神上的享受。当你不再惶恐，不再犹豫，开始去享受白描时，你就真的掌握了。

白描写生工具

梅花花头与花苞的写生步骤

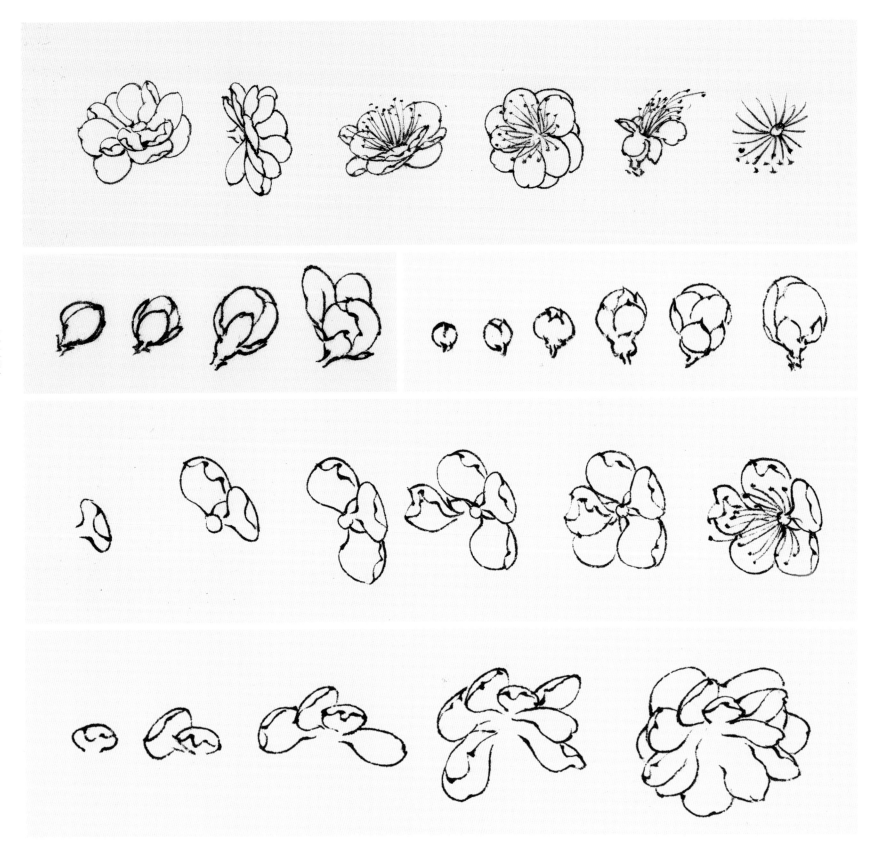

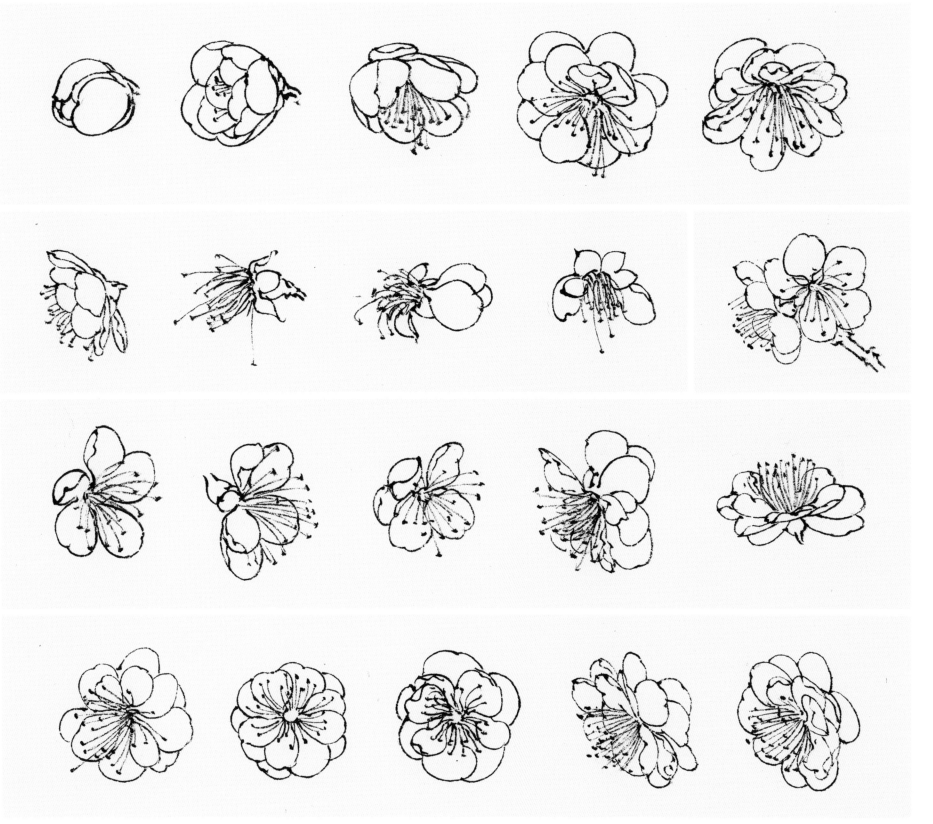

梅花花朵与枝干细节

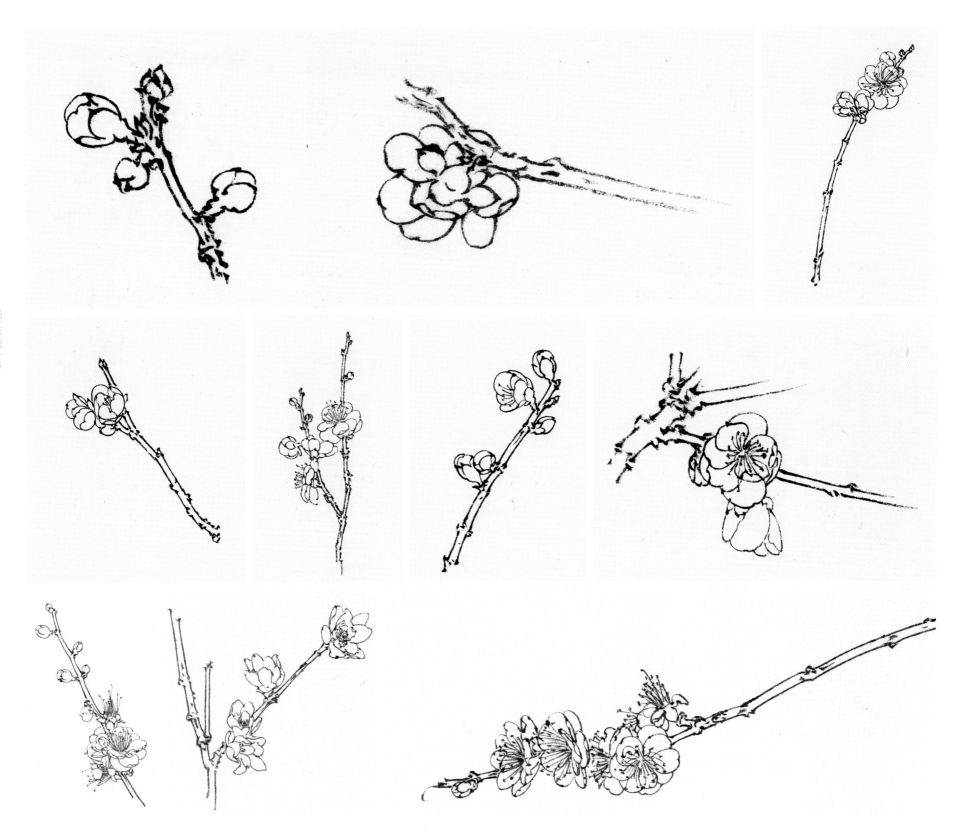

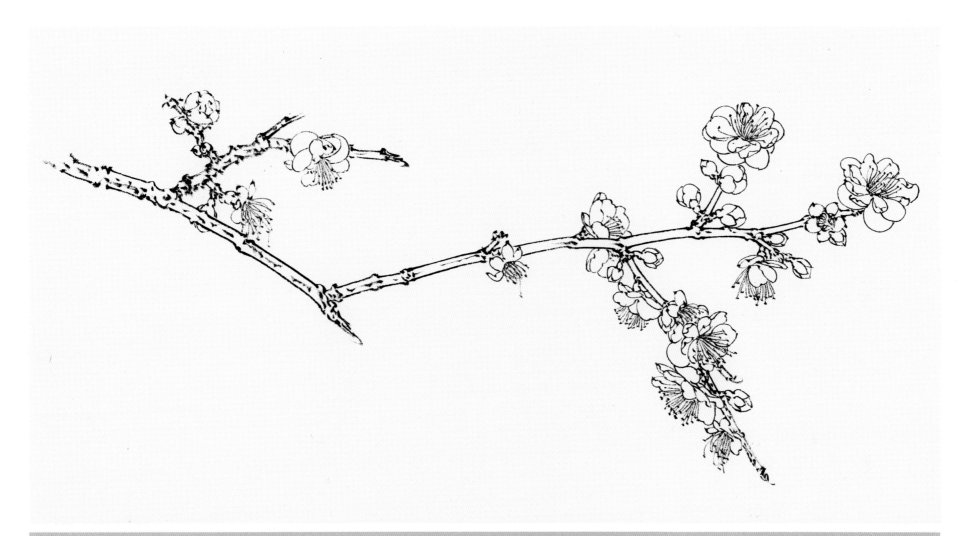

**梅花
画法**

绘画上梅花花大致可分为单瓣和重瓣，色彩上有红、粉红、白、绿等，尚有腊月开的为蜡梅，黄色。梅花开时一般是先发花后长叶，蜡梅往往会带有少许老叶。蜡梅花无蕊丝，只有花药，花瓣略尖。重瓣梅花较适合画工笔，写意画一般画单瓣梅花。画梅花，特别是重瓣型的梅花，要特别注意花瓣的层次组织，注意花的向背；因花太小，白描时可略放大，花瓣行笔要细，勾蕊丝要劲挺，健若鼠须。梅花布局要注意3、4朵小组成团和1、2朵单花的呼应，布局是否合理和到位要看花团外面的空白形状。

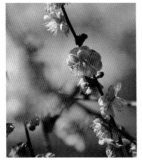
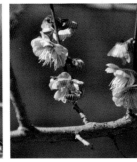
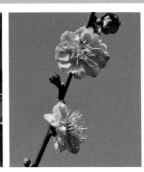
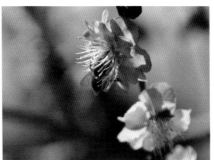
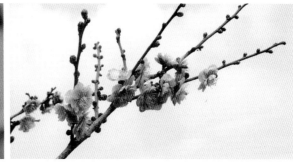

小枝梅花白描写生步骤

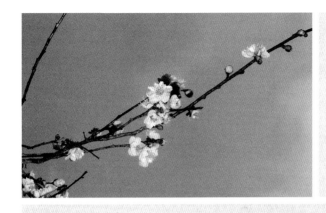

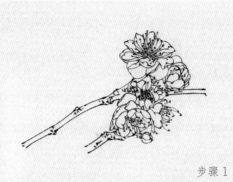

步骤1

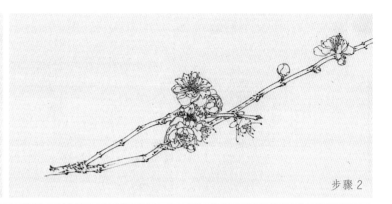

步骤2

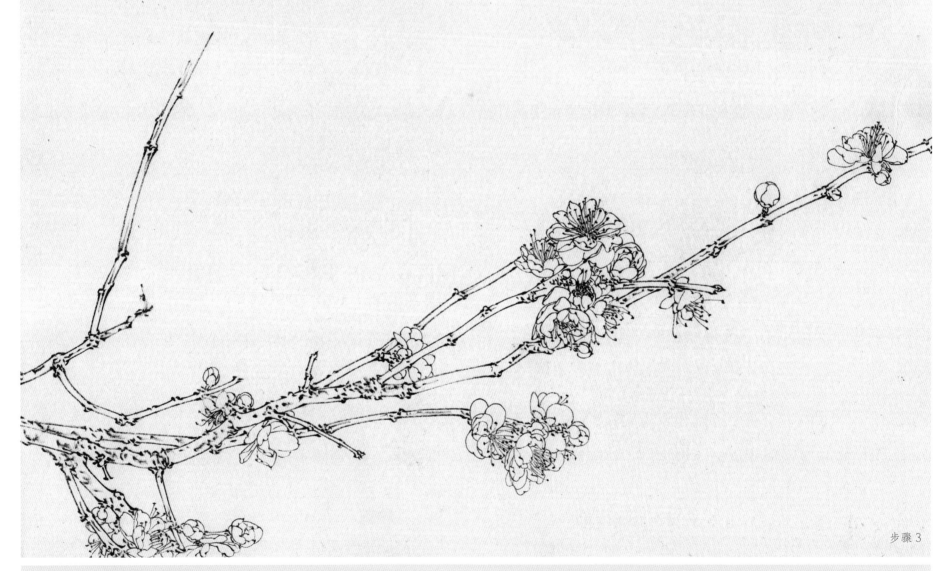

步骤3

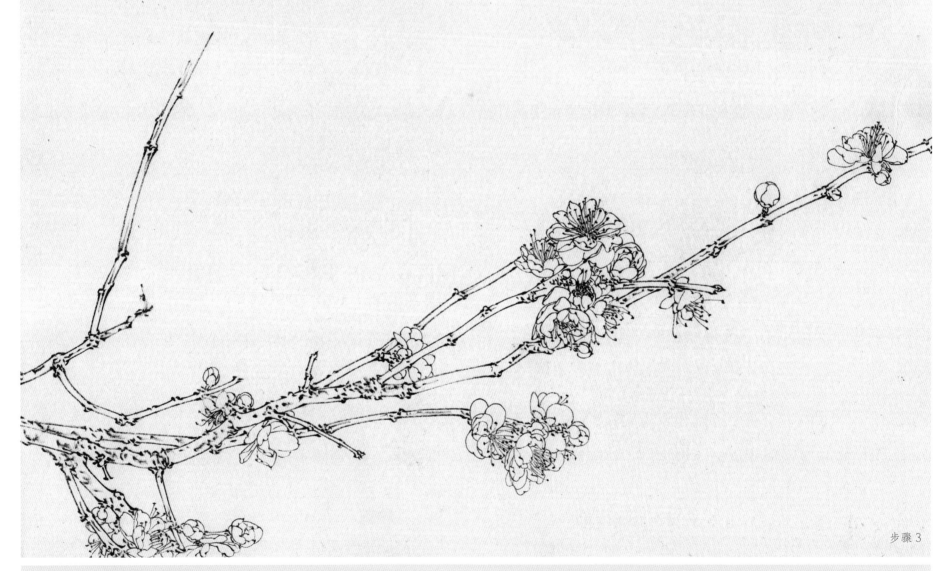

步骤1、安排主花位置，构图上，初学者可以在画面上画个"井"字架，主花一般安排在十字交叉处，会比较稳妥。这组花的内容安排得比较丰富，

有花蕾、盛开的花、半侧面、侧面花共同组成主花团。

步骤2、利用枝干破花团，并安排点缀的花朵。枝干做"女"字交叉。

步骤3、补次花、呼应花，并注意枝干交叉和出枝的位置。

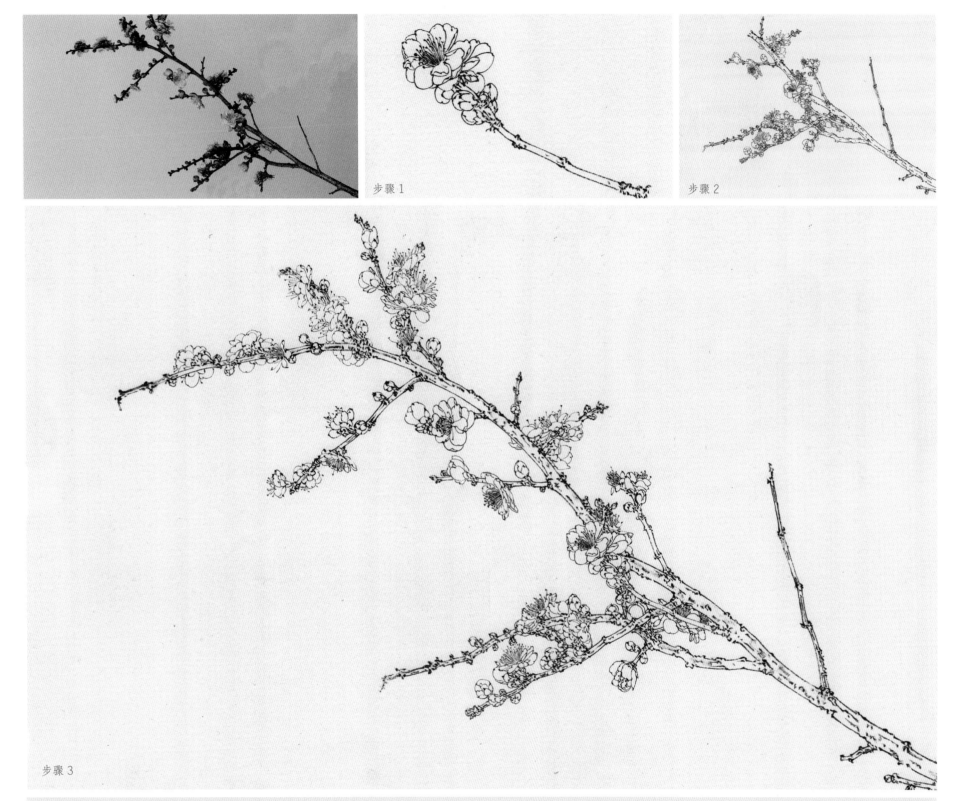

步骤 1

步骤 2

步骤 3

步骤 1、从中间未被遮挡的一小枝梅花画起，注意姿态要美。

步骤 2、以此将主干画出，注意运笔变化，此幅为"2、8"开出枝法。梅枝交叉注意空白，注意安排被遮挡的梅花，形成空间层次。

步骤 3、将枝延展，注意粗细、方向的不同变化，合理安排花朵空间，注意花团负形布白，延顺主干，画完整枝花。

梅花枝干白描写生步骤之一

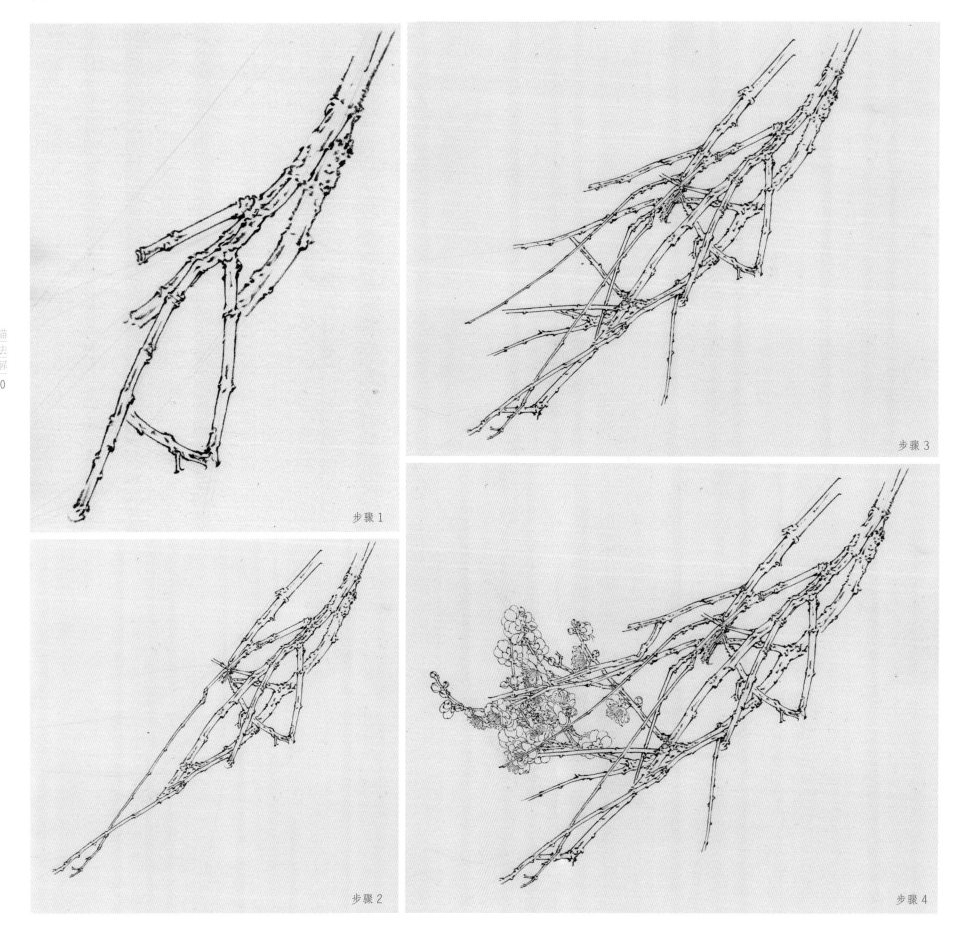

步骤1

步骤2

步骤3

步骤4

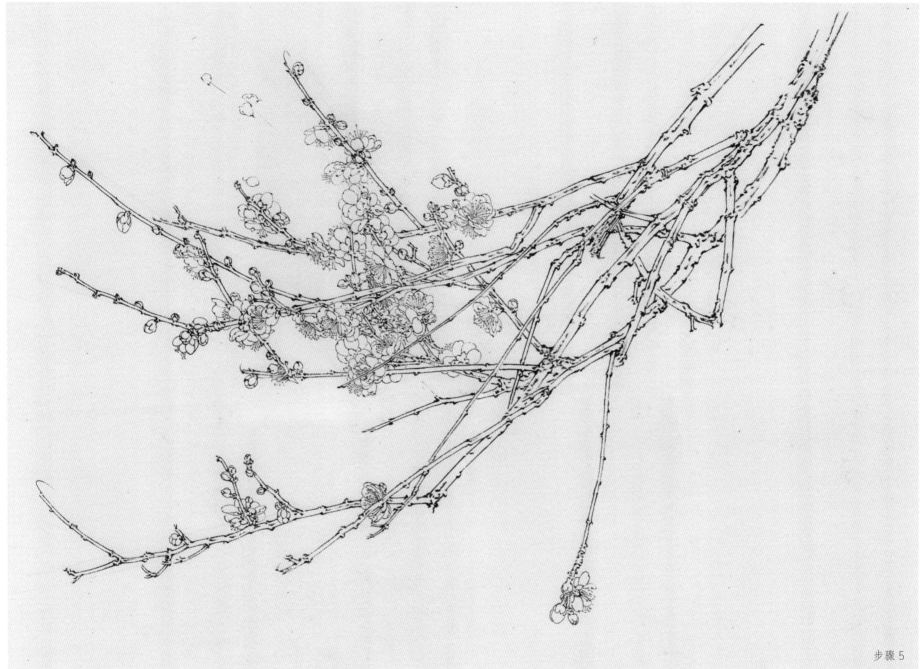

步骤 5

步骤 1、由粗的枝干起手，注意分枝的粗细节奏变化。

步骤 2、根据枝条的前后关系进行有选择的穿插，注意穿插形成的空白形状大小不一。

步骤 3、开始密集穿插，小心经营位置，制造多层空间疏密关系，丰富空间层次。

步骤 4、开始布花，这是主花团，注意边缘外的负形变化，此花团布置的略有重量感。

步骤 5、按各枝延顺的方向穿插，注意出枝的方向和长短，并根据需要布花与主花团呼应。

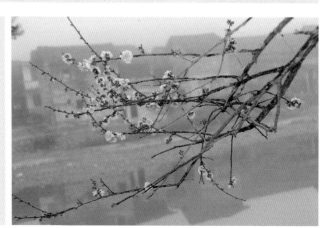

梅花枝干白描写生步骤之二

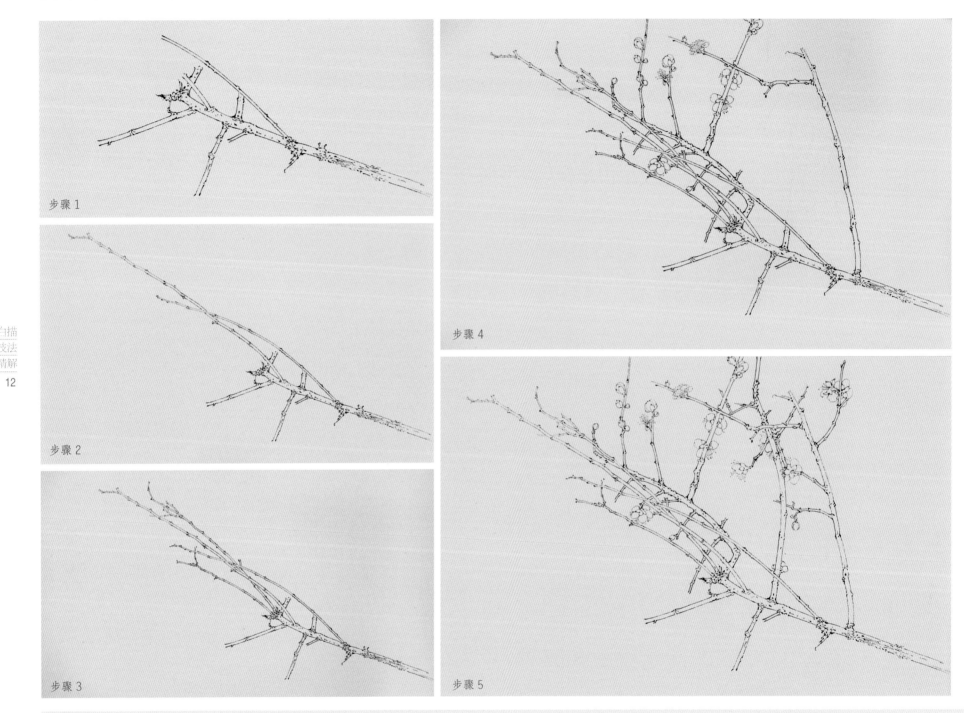

步骤1

步骤2

步骤3

步骤4

步骤5

步骤1、"三七开"出枝，安排好各分枝的方向。

步骤2、先勾最前面的两细枝，注意穿插。

步骤3、四枝穿插注意疏密前后空间安排，三枝不能交叉在同一个点上。

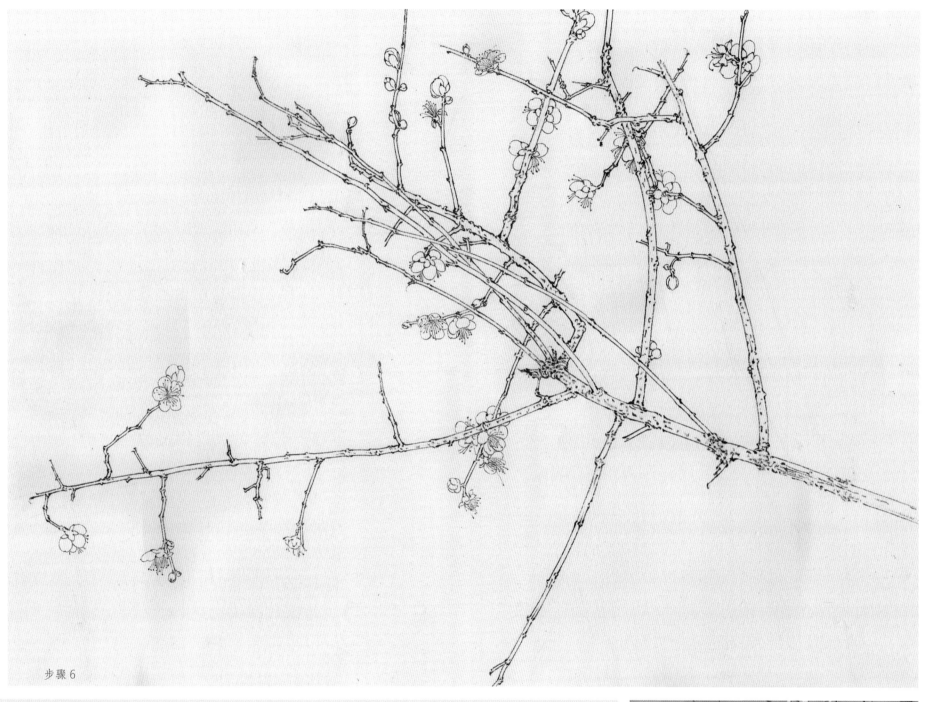

步骤6

步骤4、安排主干的横向穿插，注意枝条的长短和方向，制造大小不同的空间。

步骤5、利用花枝分大空间，进一步丰富画面空间层次。

步骤6、完成左下方的呼应枝和辅枝。

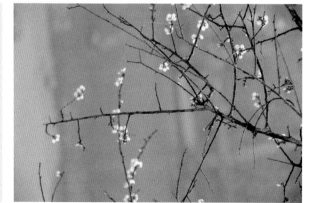

梅花枝干画法

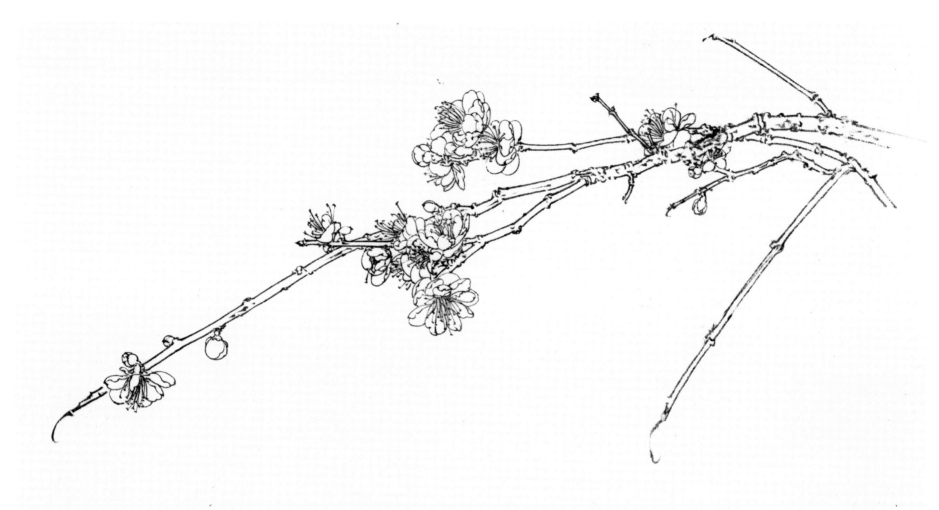

梅花画法 　　梅花从种系分，分为真梅系、杏梅系、樱李梅系。从枝型分，有直枝梅型、垂枝梅型，和曲枝梅型。其中又以真梅种系里的直枝梅型品种最多：1、品字梅型；2、小细梅型；3、江梅型；4、宫粉型；5、玉蝶型；6、黄香型；7、绿萼型；8、洒金型；9、朱砂型。

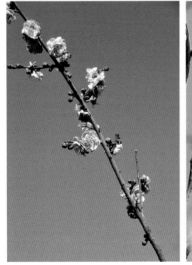
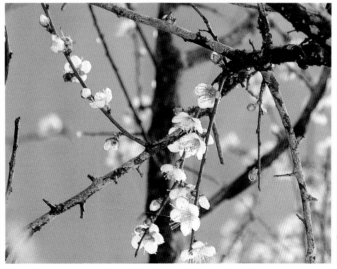
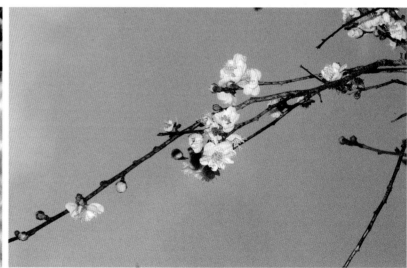

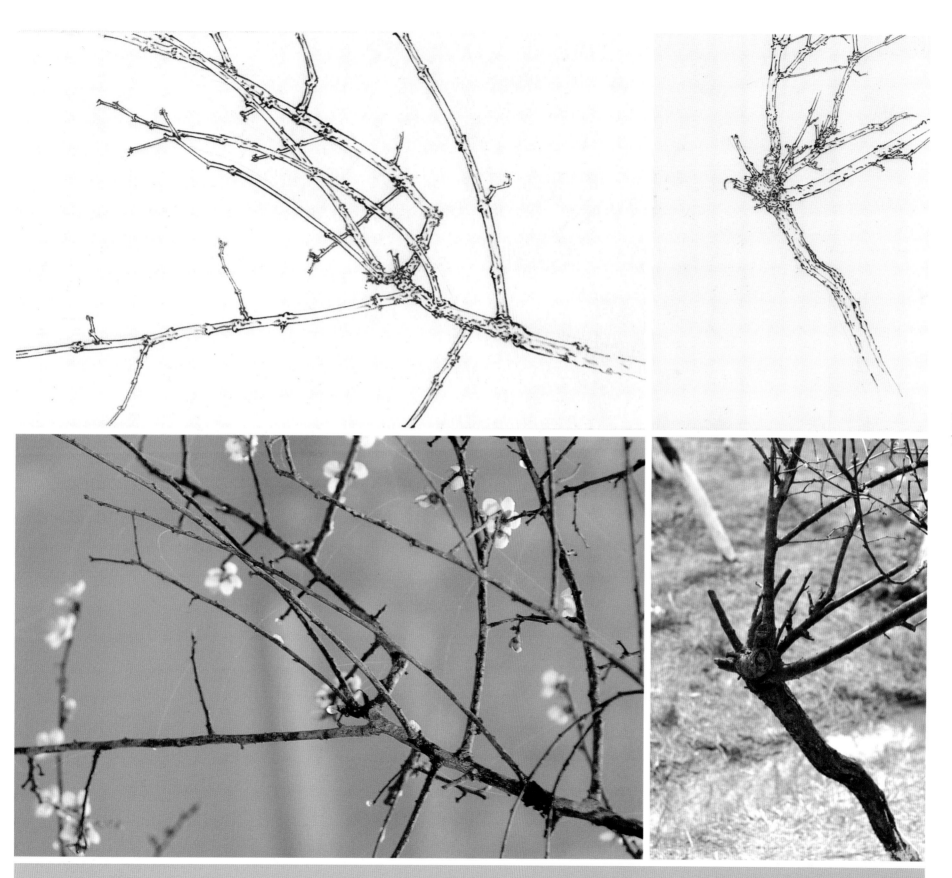

梅枝画法　　梅的枝干要分嫩枝和老枝，嫩枝劲挺，长的可直冲两米以上，因此要勾得有弹性以显示其生命力。老干遒劲，要勾得苍老，墨可略干，中侧锋并用，可兼用颤笔、渴笔笔法。白描枝干要注意穿插布白，注意整体的势，忌三枝交叉在一个交叉点上，忌交叉成鼓架。梅枝传统讲究"女"字交叉，也有"井"字交叉者，皆注意布成不等边的菱形，而不等边五边形能取到更丰富的效果，布局成三角形是最简单的穿插方式。

梅花白描写生作品

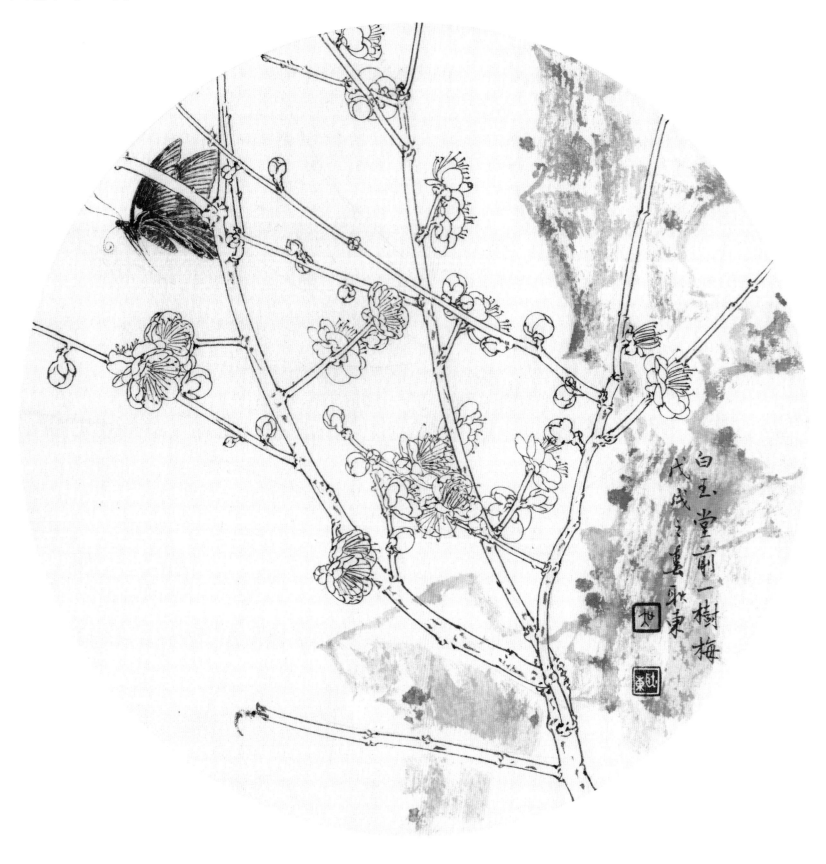

白玉堂前一樹梅
戊戌之墨秋東

当一幅画画面布局不够理想时要善于修改，此画利用视觉效果，淡墨画
石隐去一枝，布局上使画面密处在视觉上更花。左上着墨蝶吸引观者眼球。

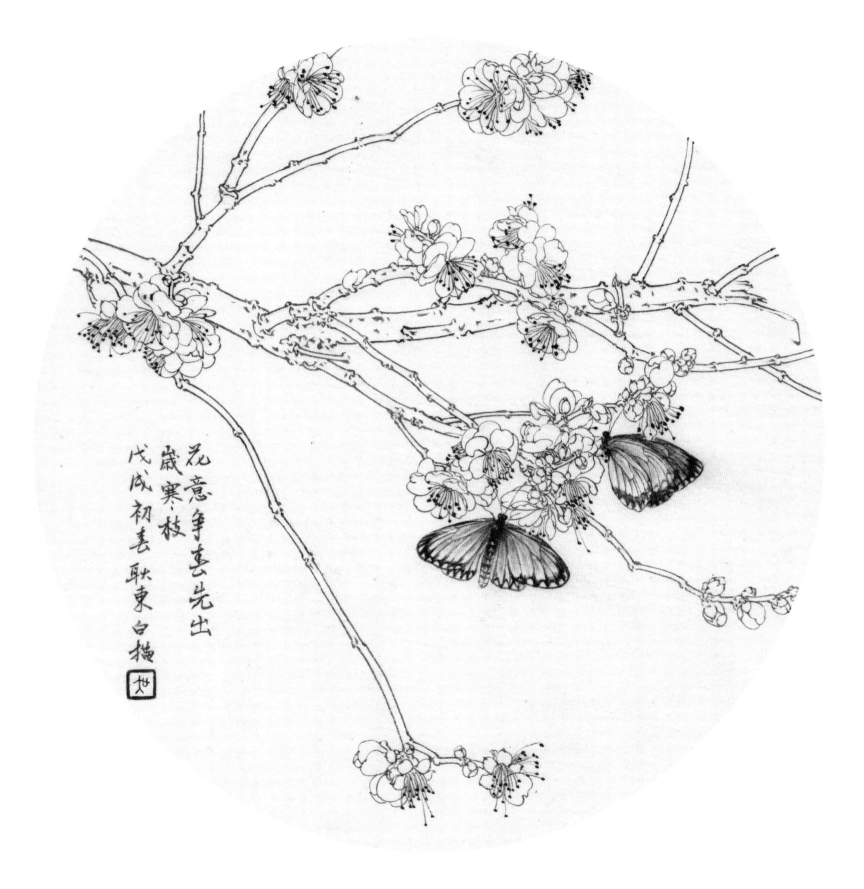

花意争春先出
岁寒一枝
戊戌初春耿东白描

疏与密，将蝴蝶安排在最密的花上，使密处更密。

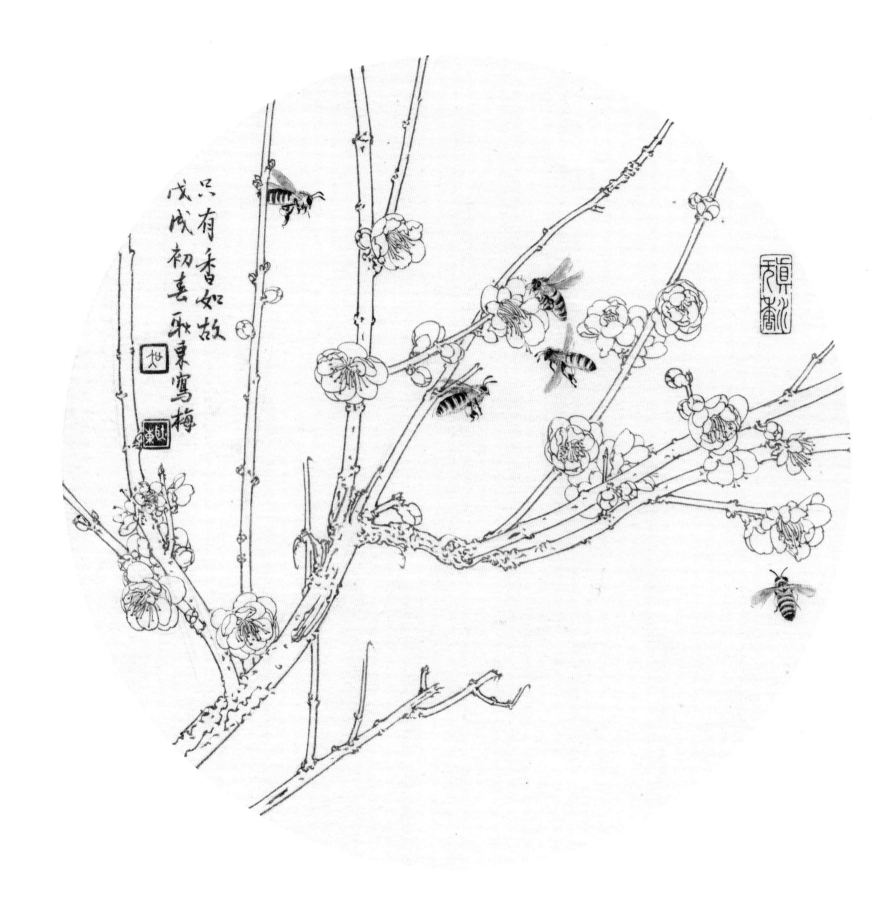

多线性分割空间，梅花、蜜蜂成点状布局，较有构成意识。

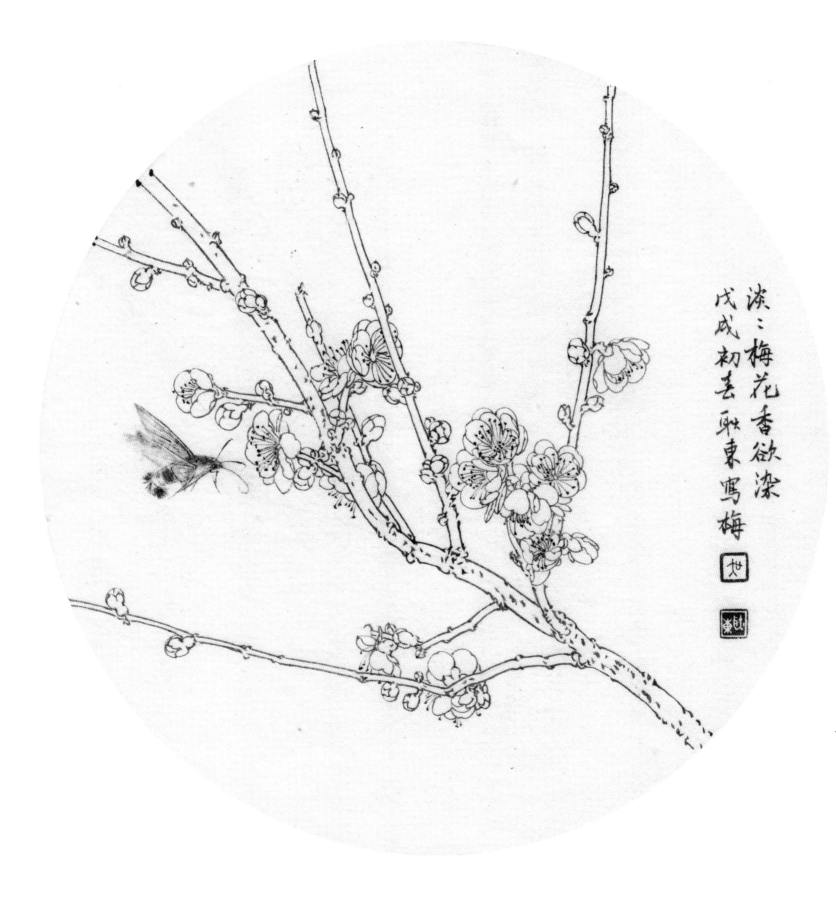

当画面布白分割较均等时可用昆虫、落款、印章等进行二次分割，改变布局。

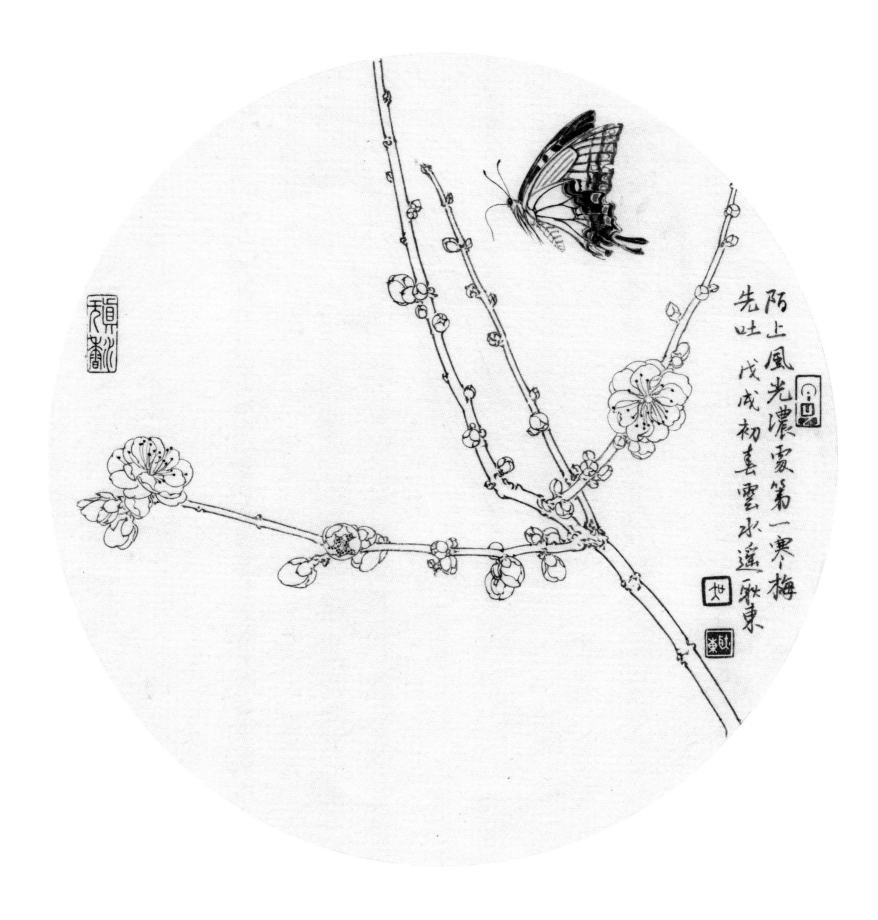

细心安排蝴蝶、落款、印章，丰富画面布白，注意印章的呼应。

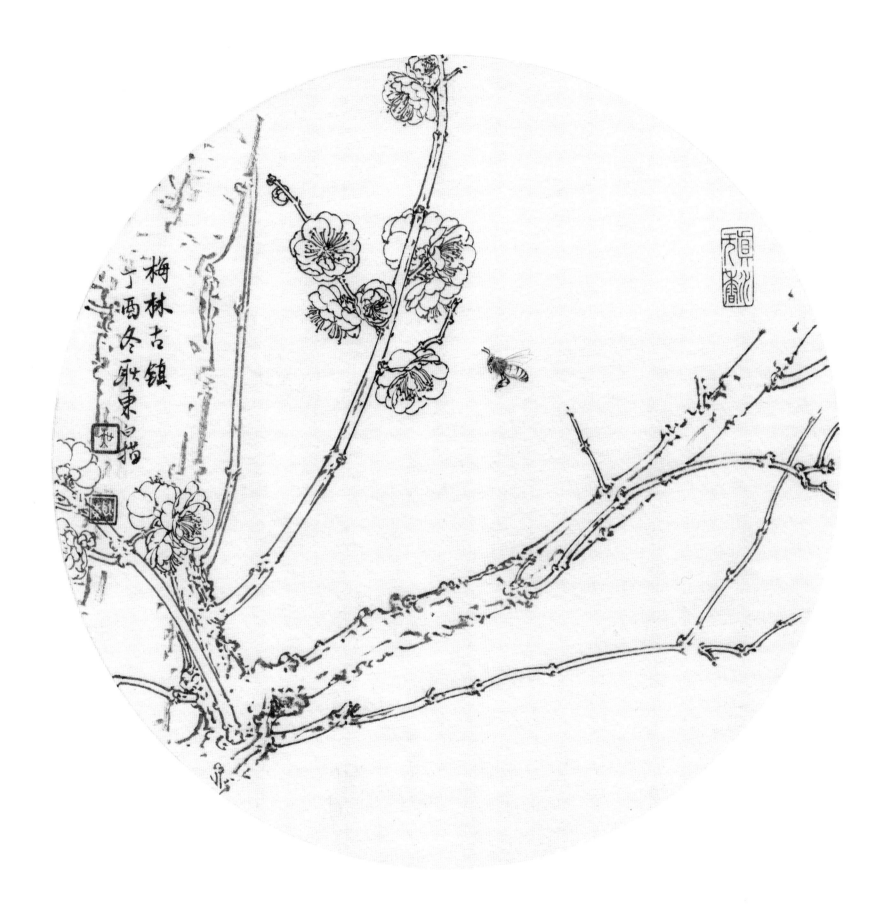

对比：粗细对比、老嫩对比、点线对比。

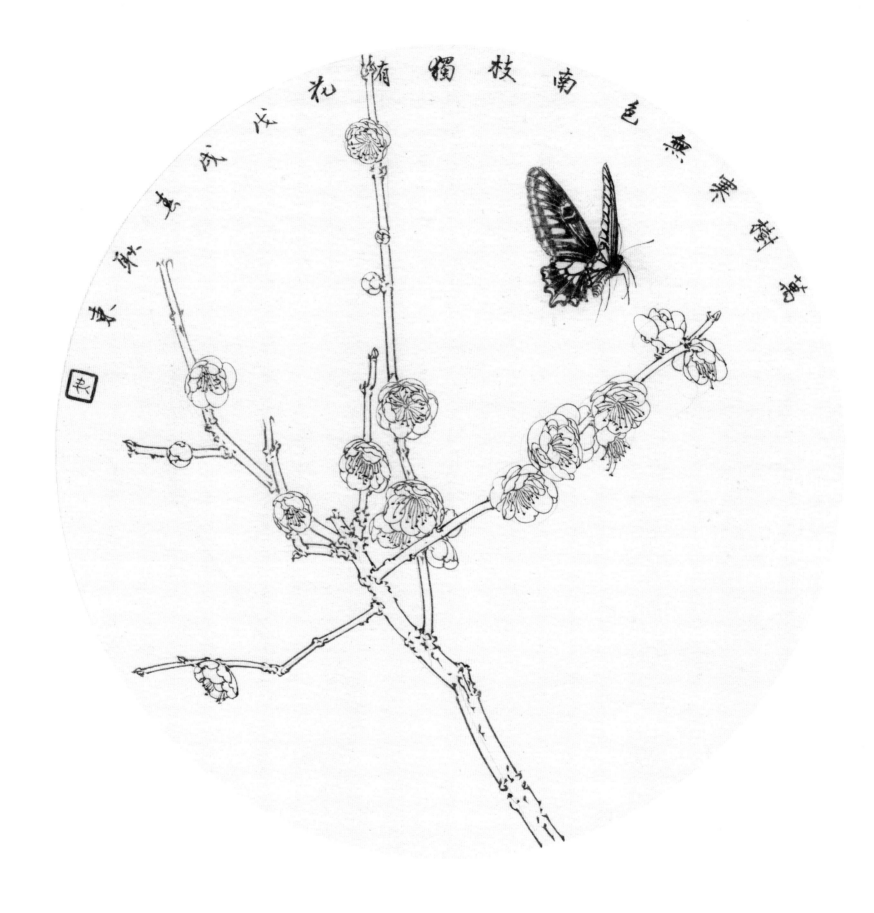

蝴蝶的安排很重要，补救了画面分割的不足之处。落款形式为圆形团扇常用之法。

皓態孤芳壓俗姿不堪復寫

拂雲枝從來萬事嫌高格莫

怪梅花著地垂　明徐渭

戊戌初春記寫南靖古梅耿東白描

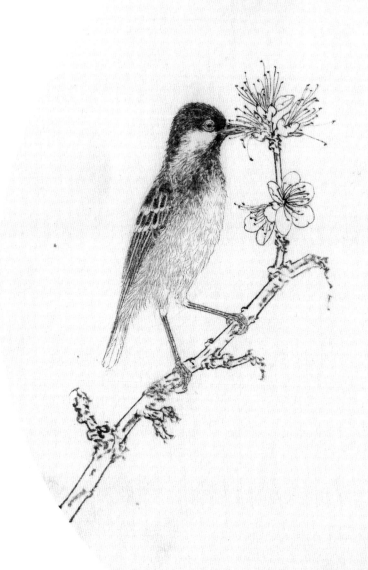

梅香引禽来

逢花却憶故園梅
雪掩寒山徑不開
明月愁心兩相似
一枝素影待人來
明夏完淳寄遠武塘賦之

戊戌初春記南靖雲水蓮梅林古鎮
之古梅只取一枝著一鳥食花蜜
聚東記之

画与字各占半壁江山，多变的布白丰富画面。

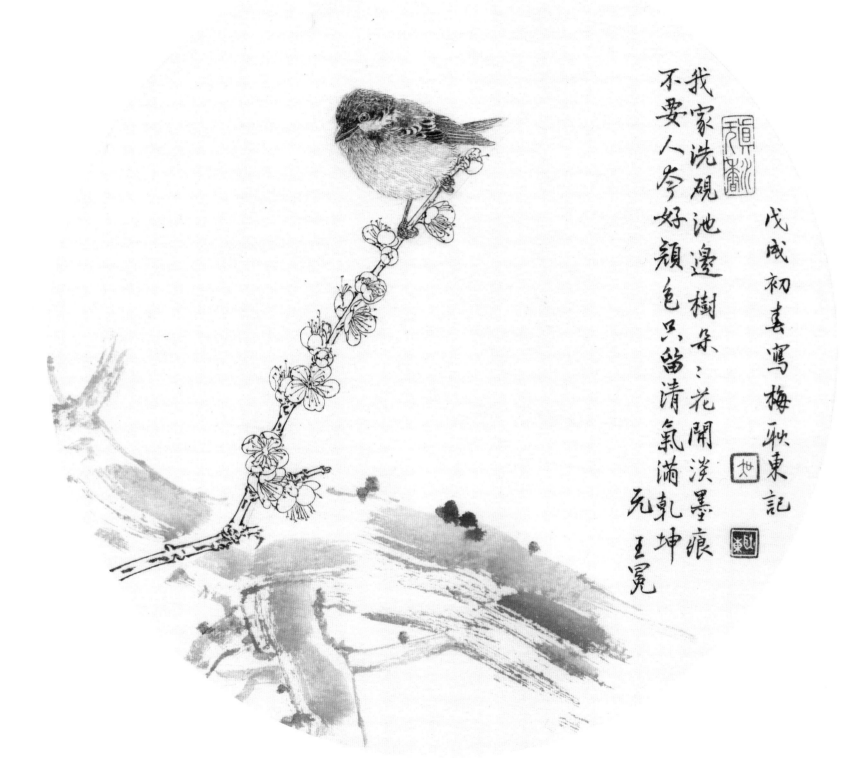

我家洗硯池邊樹朵朵花開淡墨痕

不要人誇好顏色只留清氣滿乾坤

戊戌初春喜寫梅耿東記

元王冕

工写结合，线面互补，更衬托出这支梅花和小鸟。

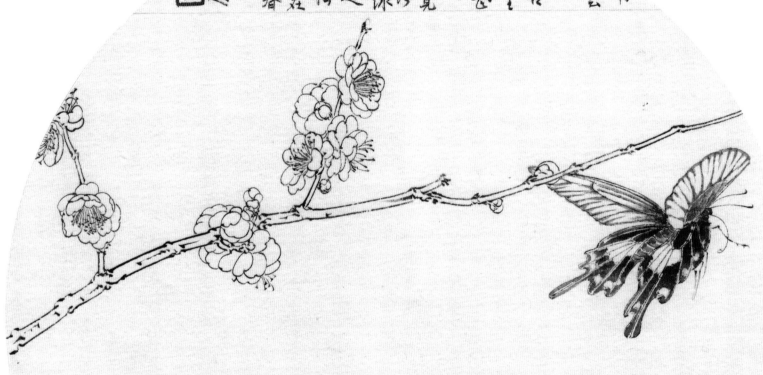

南
靖雲
水延
梅林右
鎮寫生
烈日醉甚
縣於農
有此景乃
家屋前見
寫之並錄
宋人林逋
山園小梅
二首歲在
戊辰之春
耿東
補題

山園小梅
二首

眾芳搖落獨暄妍
占盡風情向小園
疏影橫斜水清淺
暗香浮動月黃昏
霜禽欲下先偷眼
粉蝶如知合斷魂
幸有微吟可相狎
不須檀板共金樽

剪綃零碎點酥乾
背稀蔬畫六難
日薄從甘春至晚
霜深應恨夜來寒
澄鮮只共鄰僧惜
冷落猶嫌俗客看
憶著江南舊行路
酒旗斜拂敞吟鞍
林逋詩
宋

构成布局，"计黑当白"，字也是画。

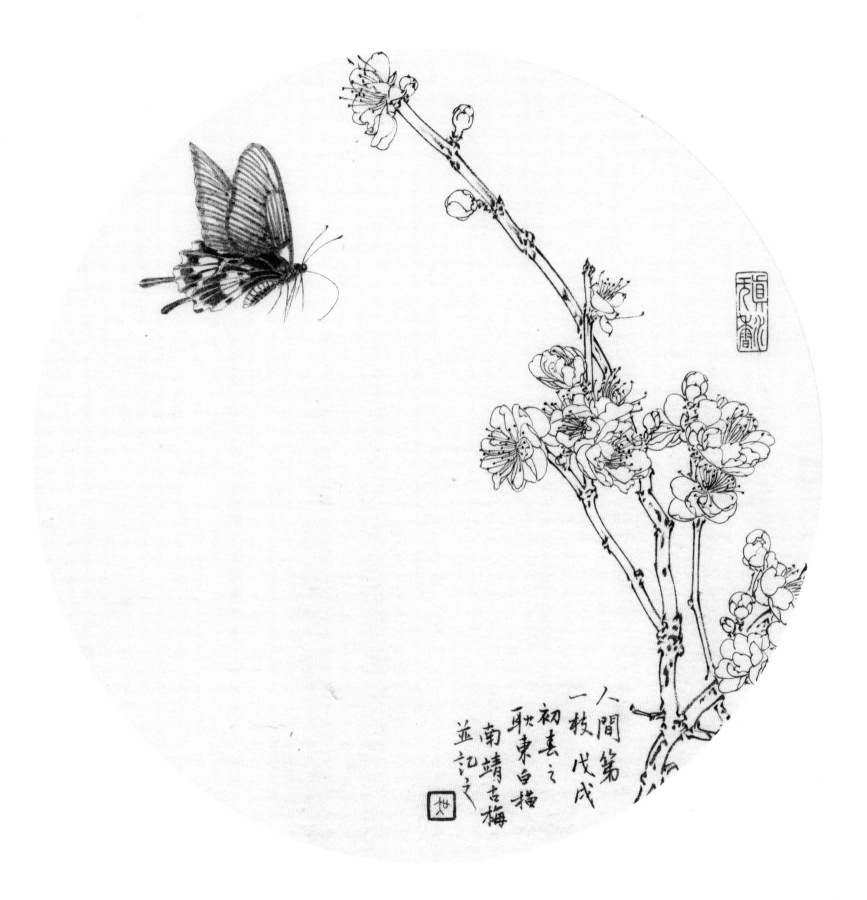

一支梅花穿过团扇的三分之一处，将画面分割成一大一小的两个块面，构图上取险，但因花团的布局有主次呼应，
梅枝交叉注意成大小形状不一的不等边五边形，使得画面丰富。蝴蝶、落款、印章又进一步丰富了画面布白。

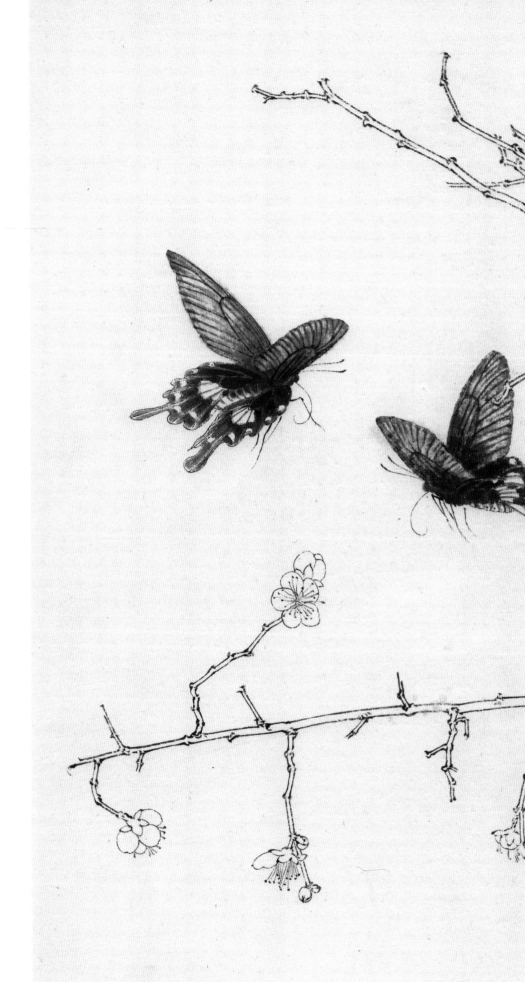

画梅法主要是线性构图，其次是梅花的点状布局，皆看负形的变化，画面布局要看空白。古人总结出"三七开"出枝法，即为接近"黄金分割比"，出枝最为漂亮。实际作画时是可变的，"一九开、二八开、三七开、四六开"皆可，出枝不同，画面布局，布白分割就不同，加上上下左右不同方向的出枝和不等边不同大小的三角形、菱形、五边形的梅枝交叉组织可得千变万化的布局。

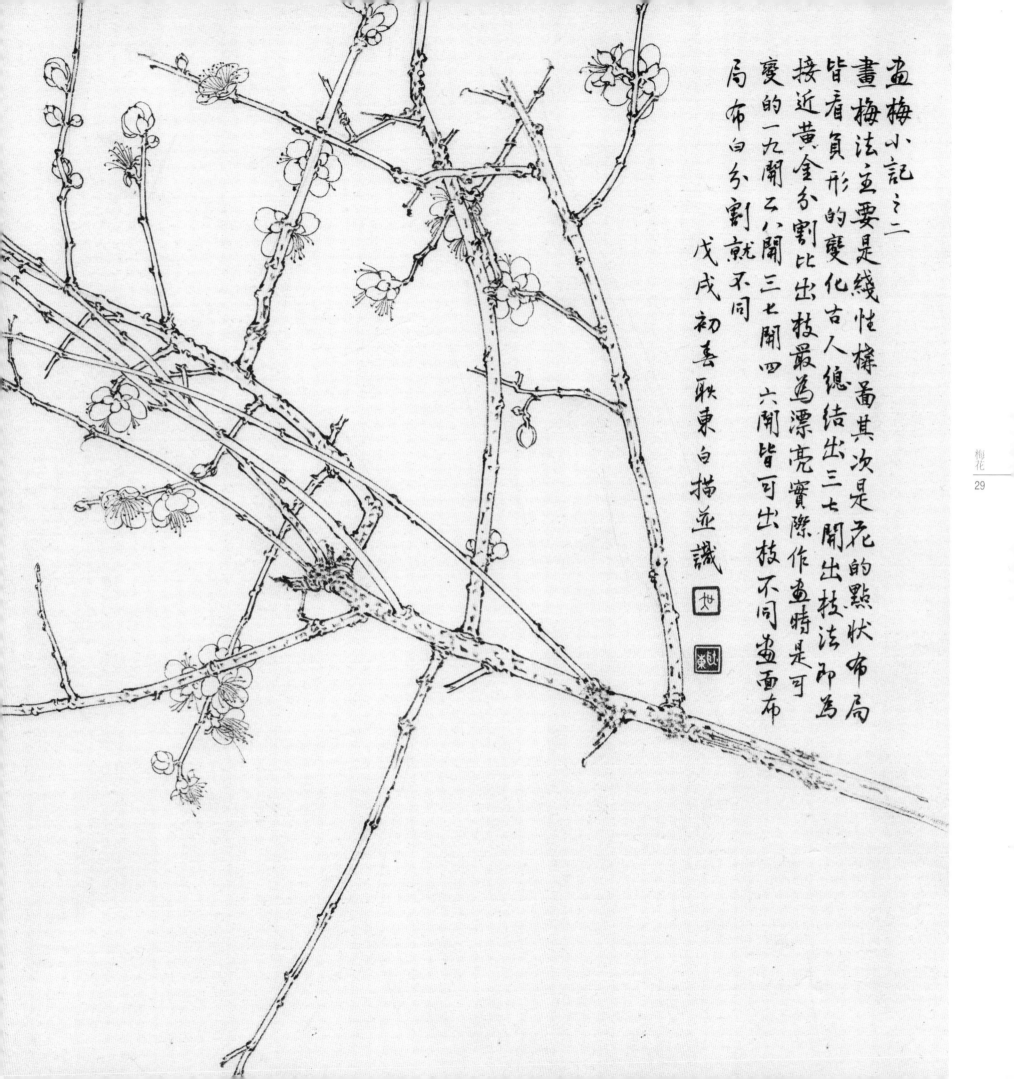

画梅小记之二

画梅法主要是线性构画其次是花的点状布局皆看负形的变化古人总结出三七开出枝法即为接近黄金分割比出枝最为漂亮实际作画时是可变的一九开二八开三七开四六开皆可出枝不同画面布局布白分割就不同

戊戌初春联东白描并识

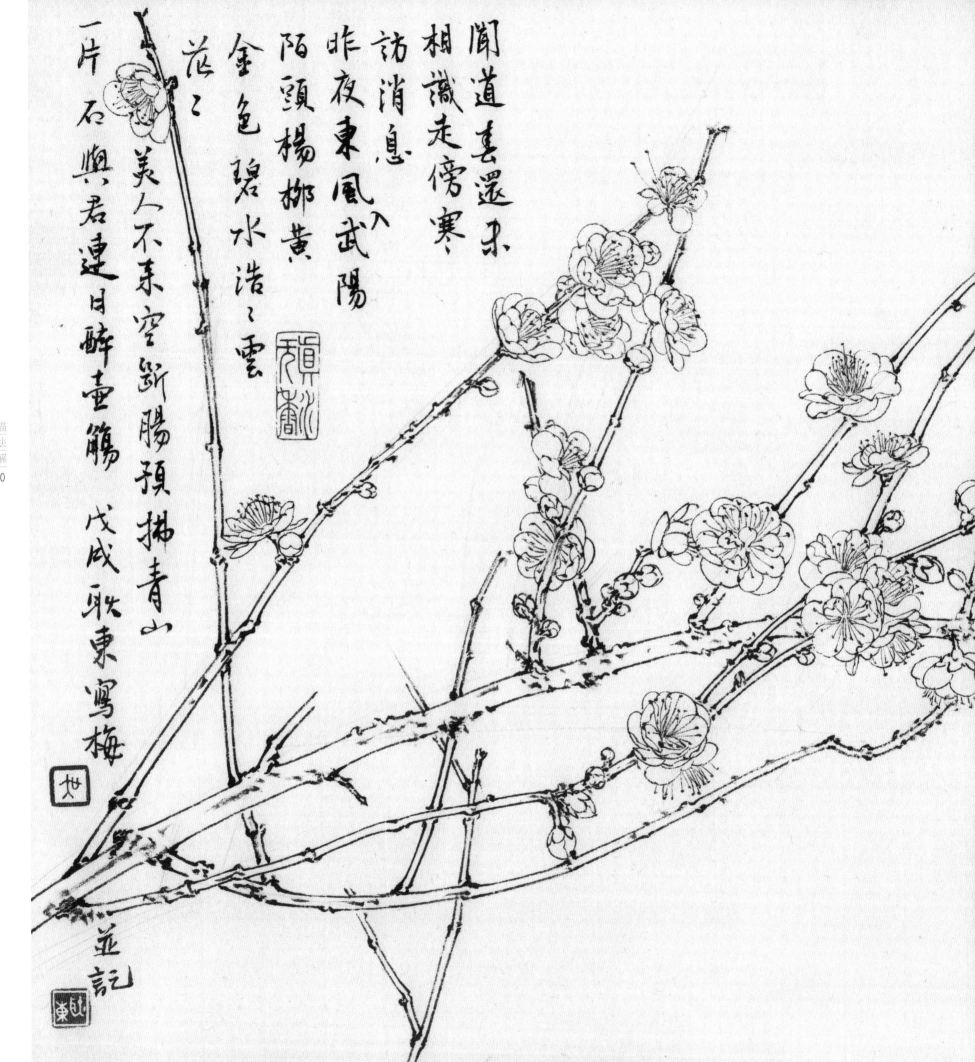

聞道春還未相識 走傍寒

相識走傍寒

訪消息入

昨夜東風武陽

陌頭楊柳黃

金色碧水浩浩雲

花之

美人不來空斷腸預拂青山

一片石興君連日醉壺觴 戊戌歌東寫梅

並記

细枝之梅，注意穿插组织，落款封锁画面左边，延展右边的势。

眾芳搖落獨暄妍
占盡風情向小園
疏影橫斜水清淺
暗香浮動月黃昏
霜禽欲下先偷眼
粉蝶如知合斷魂
幸有微吟可相押
不須檀板共金尊
宋林逋山園小梅

戊戌初春記寫南靖雲水遙
梅林古鎮之梅聯東白描

花的取势分割大的空间布白，精心安排落款和印章，画面显得精致起来。

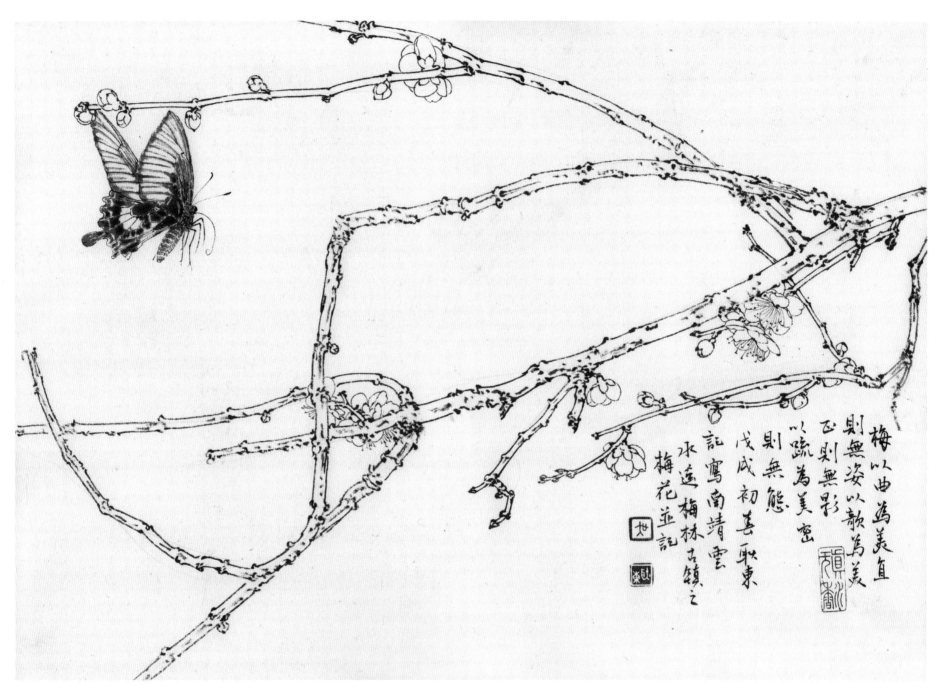

梅以曲为美，直则无姿；以欹为美，正则无景；以疏为美，密则无态。

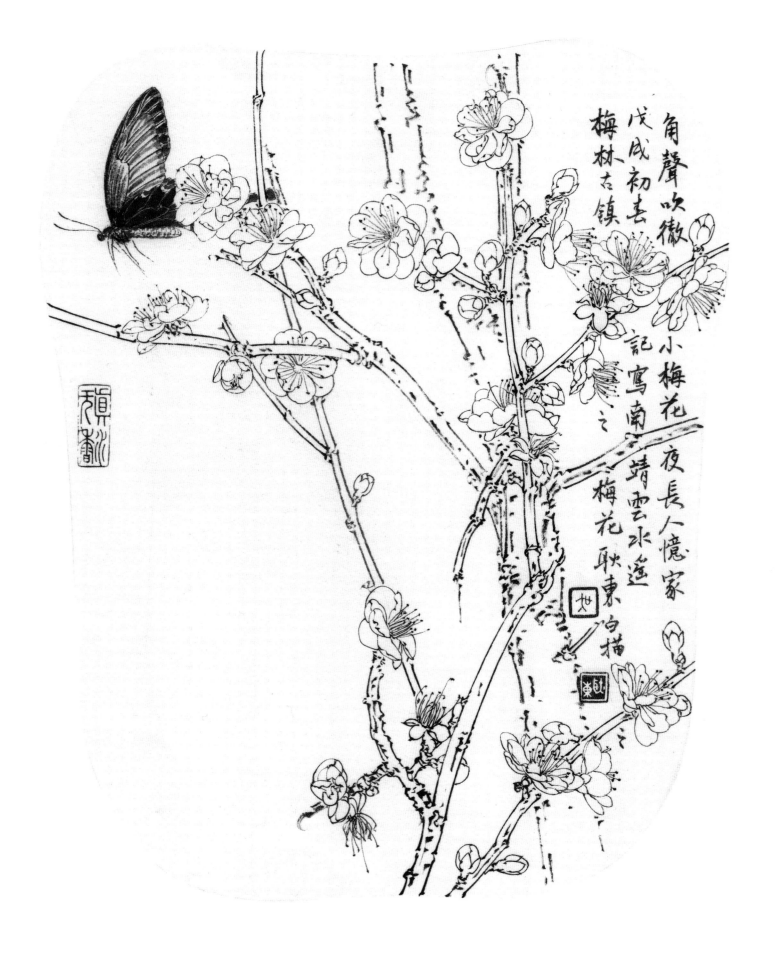

角聲吹徹

戊戌初春

梅林古鎮

小梅花

記寫南

夜長人憶家

靖雲水遙

意之

梅花耿東 白描

之

落款的字成为画中密的一部分，蝴蝶再加密并产生动势。

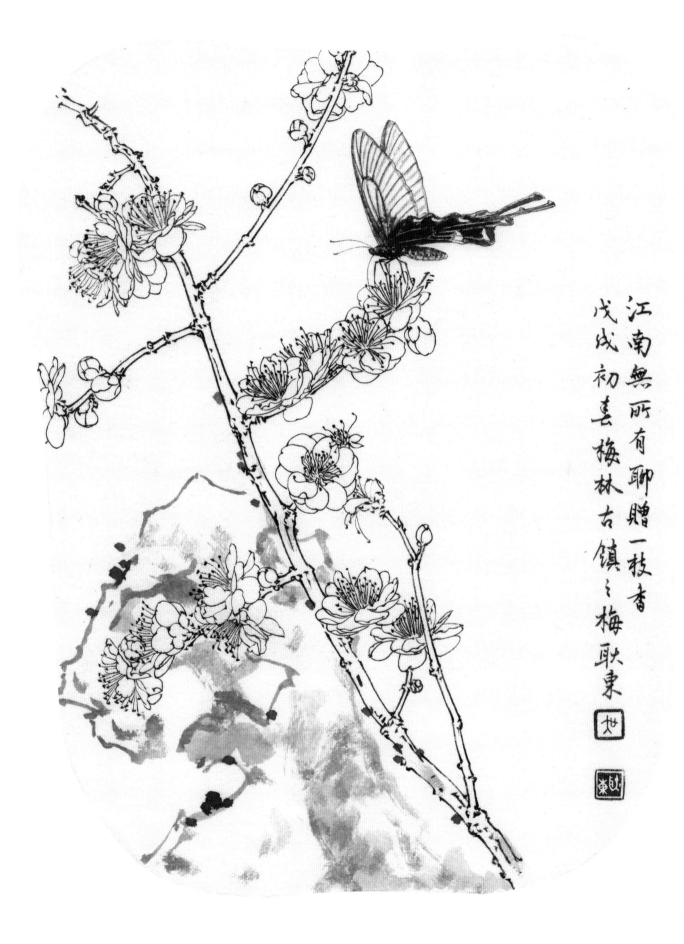

江南無所有聊贈一枝香

戊戌初春梅林古鎮之梅联東

石头隐藏一枝花，同时增加层次空间。

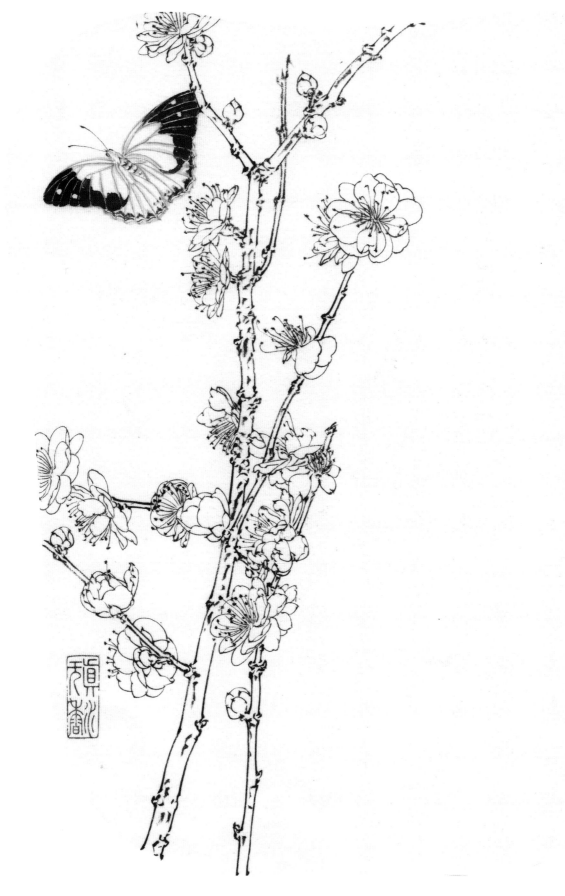

揮毫落紙墨痕新幾點梅花最可人顧借天風吹

得遠家家門巷盡成春

戊戌初春記寫南靖雲水邊之古梅耿東

此幅取纵势，落款也是取纵势形成呼应和构成意识。

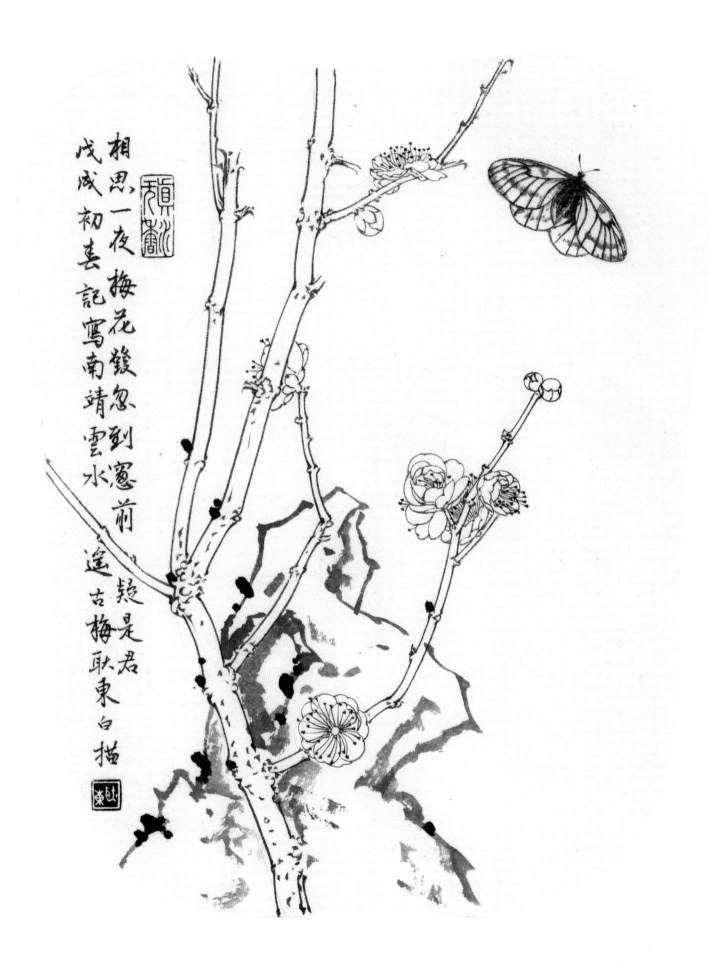

相思一夜梅花發 忽到窗前

戌戌初春 記寫南靖雲水

疑是君 逢古梅 耿東白描

精巧的灵石给画面增色不少，落款使得画面疏密有致。

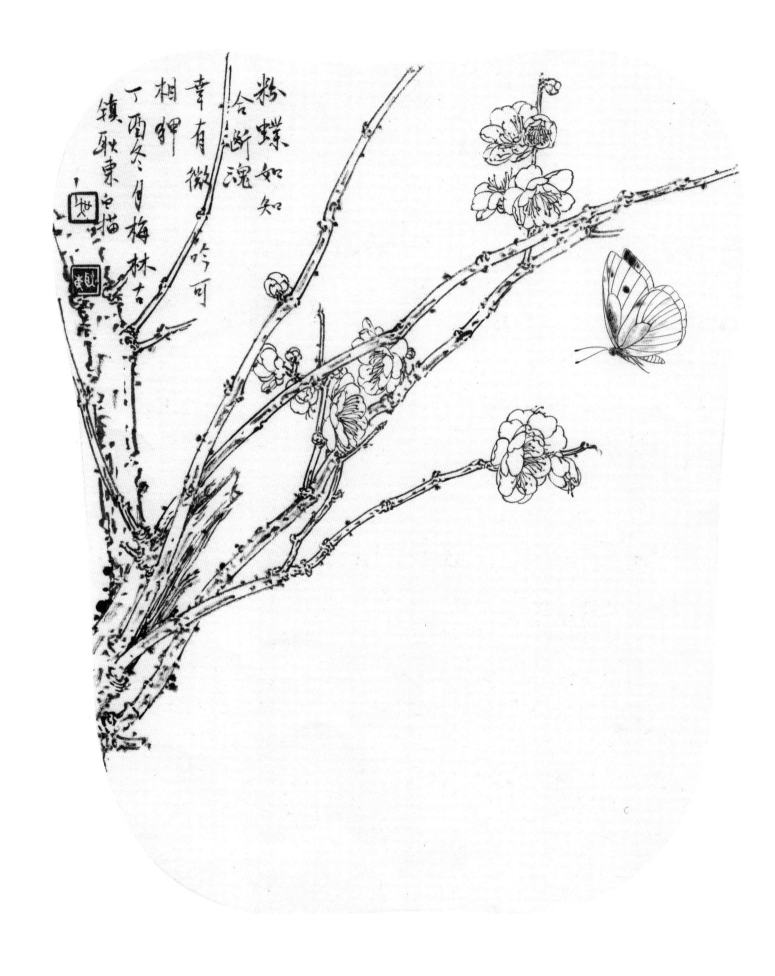

现场写生，取险又一例。

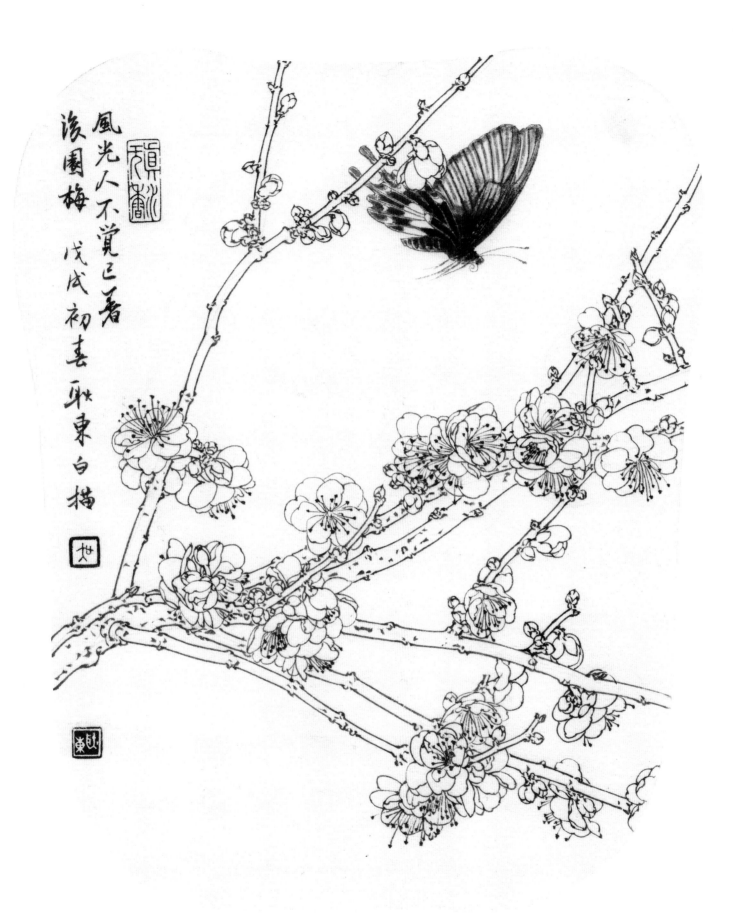

疏与密的安排，经营位置。

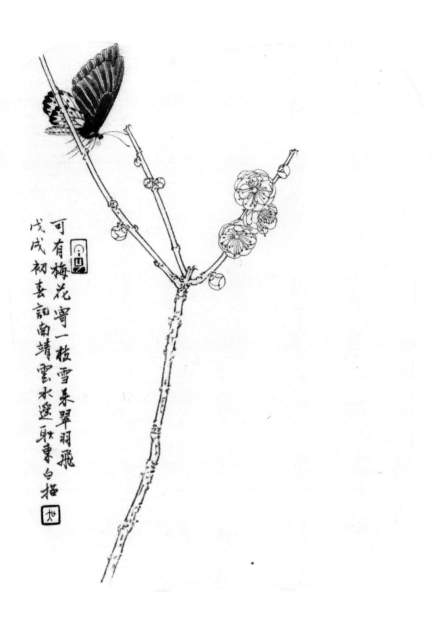

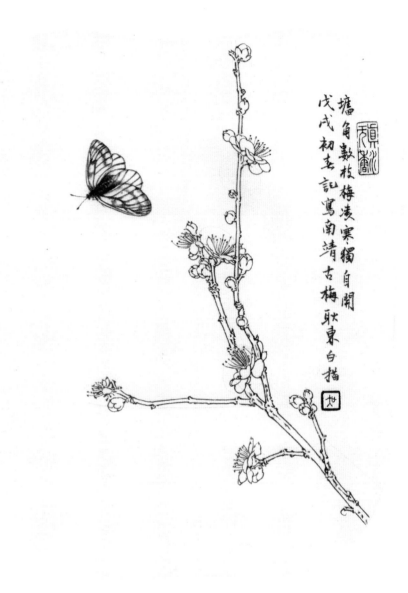

布白分割，"计白当黑"的又一种形式。

梅花出枝，长短曲直，不同方向的安排。花枝的空间是利用花，一朵在前一朵在枝后产生，画面空间由飞过的蝴蝶造成。还是"计白当黑"，这里的空白即为画面背景和环境。

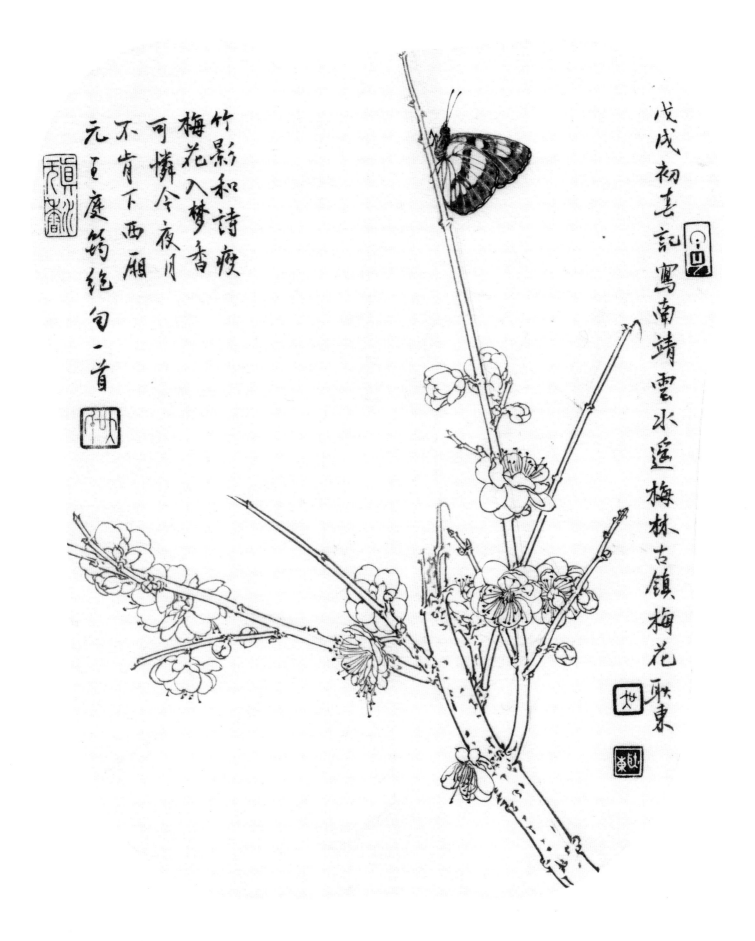

竹影和詩瘦
梅花入夢香
可憐今夜月
不肯下西廂
元至度箹絕句一首

戊戌初春記寫南靖雲水遙梅林古鎮梅花聯東

落款进一步切割画面布白。

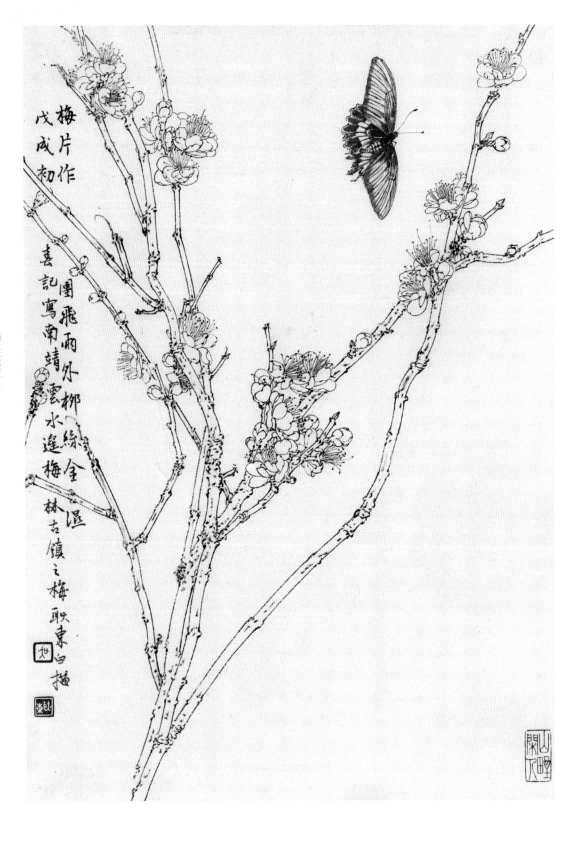

梅片作

戊戌初秋

喜記寫南靖雲水遙梅林古鎮之梅聯東白描

團飛雨外柳綠全溫

此幅要注意枝干的安排和分割空间。

白梅懶賦二紅梅逞豔先迎醉眼間

戊戌初夏記寫南靖雲水遙梅

林古鎮二梅耽東白描

竖式法分割空间，注意安排蝴蝶的位置和方向。

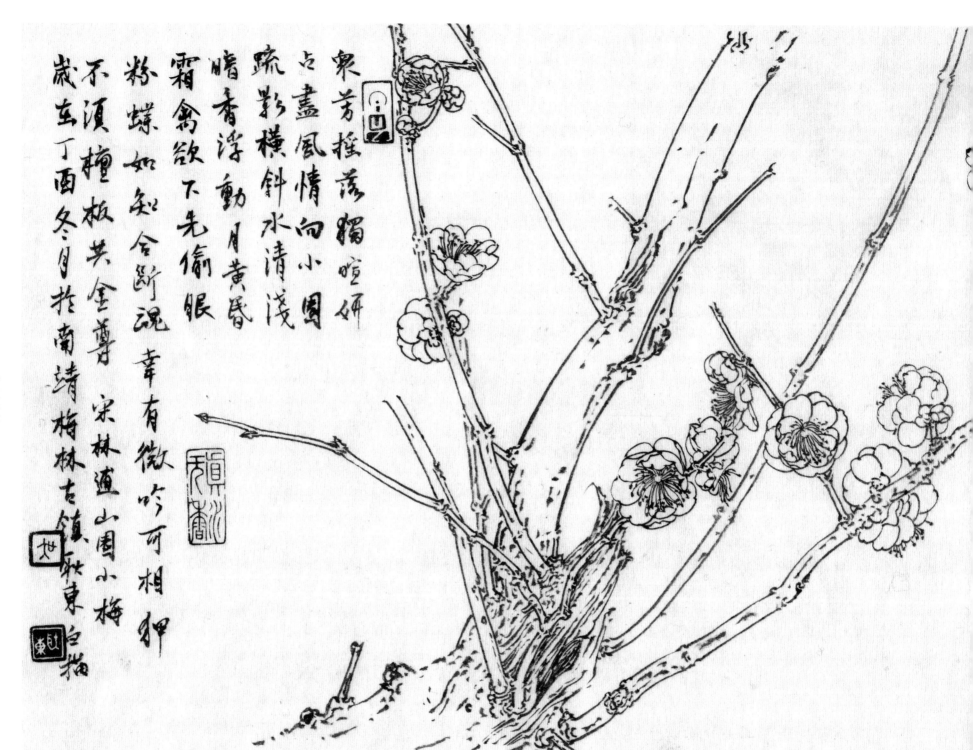

众芳摇落独喧妍
占尽风情向小园
疏影横斜水清浅
暗香浮动月黄昏
霜禽欲下先偷眼
粉蝶如知合断魂
幸有微吟可相狎
不须檀板共金尊
宋林逋山园小梅
岁在丁酉冬月拈南靖梅林古镇铁东白描

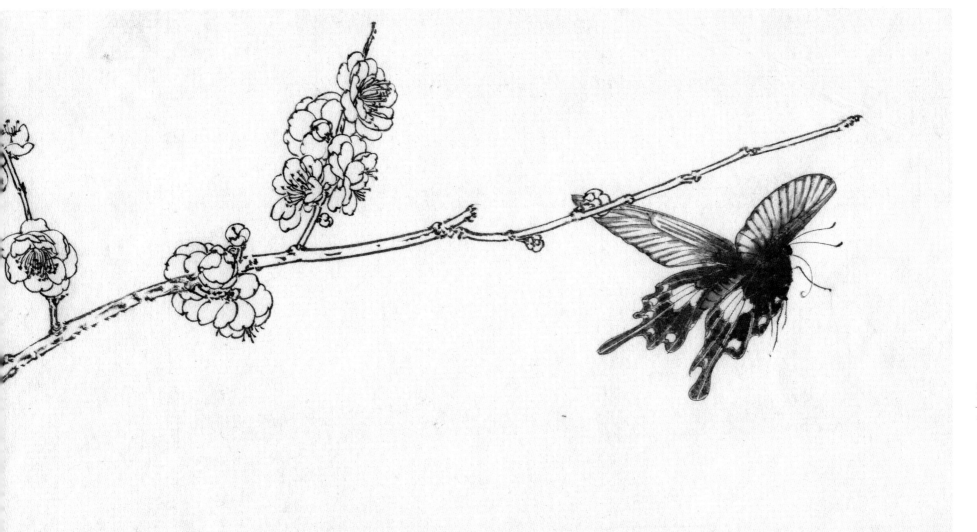

现场写生，横式构图，一只飞去的凤蝶带走一片诗意。

日暖香繁已盛開
開時曾達千百回
春風豈是多情思
相伴花前去又來
丁酉冬月南靖雲水遙梅林古鎮
寫生耿東白描並記之

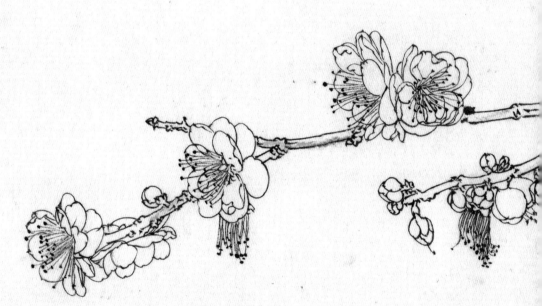

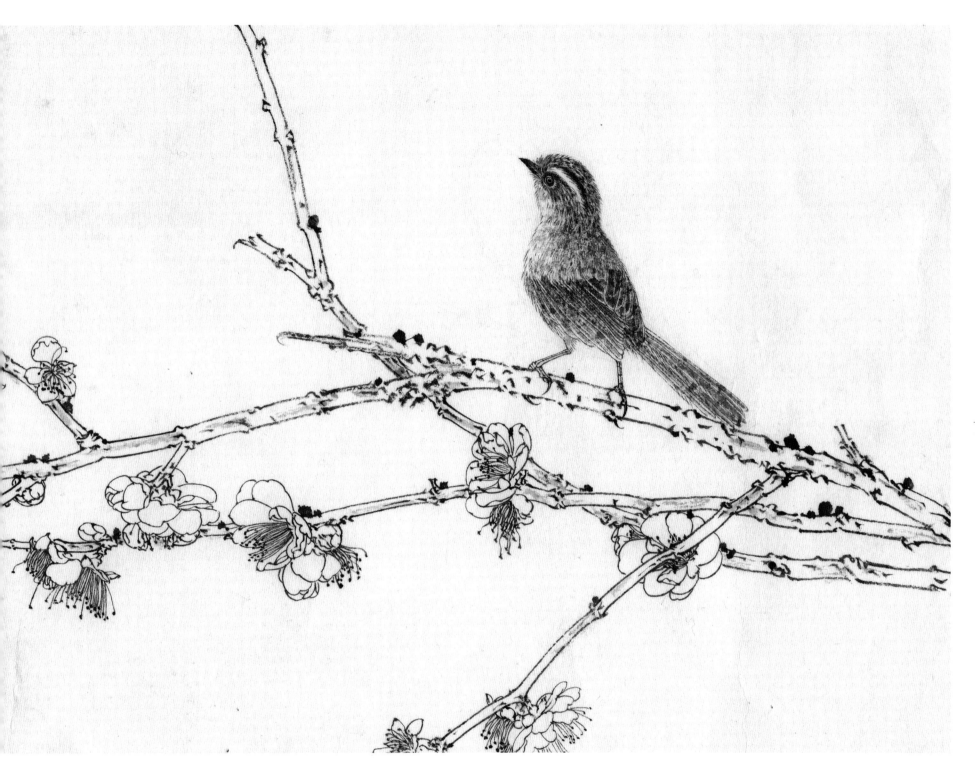

本来较平淡的梅枝因一只小鸟而生动起来。

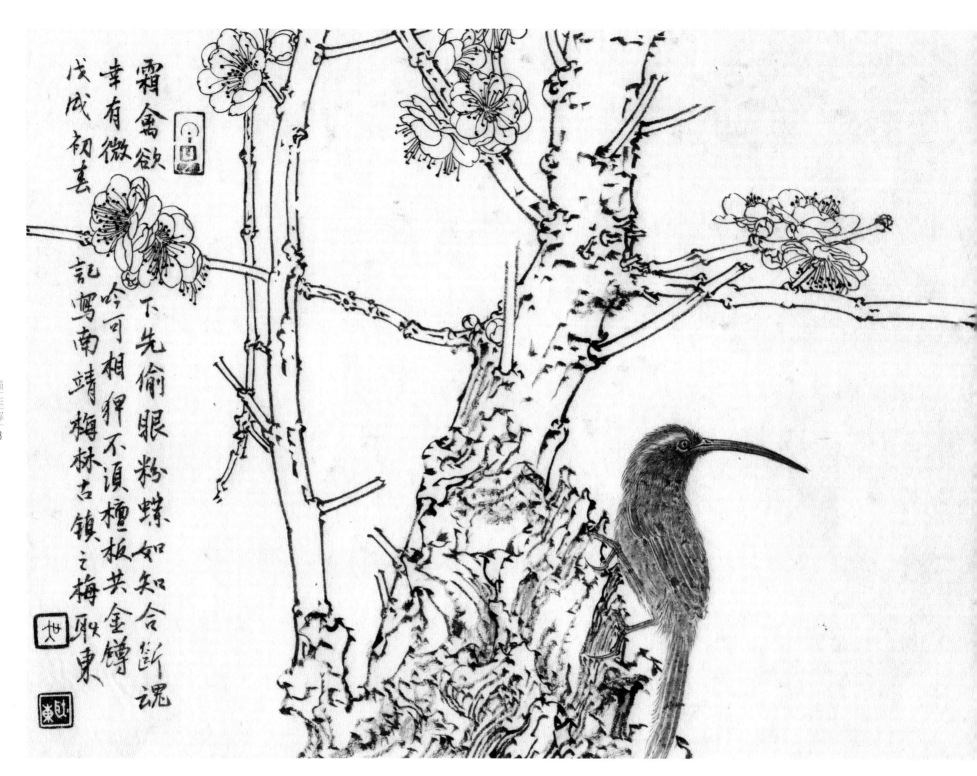

霜禽欲
下先偷眼粉蝶如知合断魂
幸有微吟可相狎不须檀板共金樽
戊戌初春
记写南靖梅林古镇之梅耿东

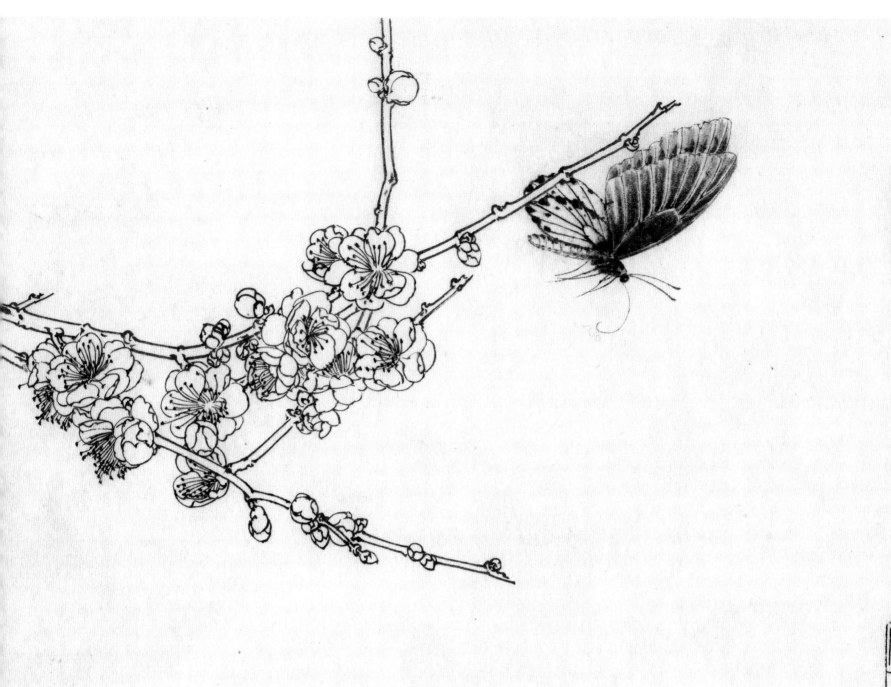

苍老的树头，忽然惊惧的小鸟，花丛斜飞掠过的蝴蝶，带来无尽诗意。

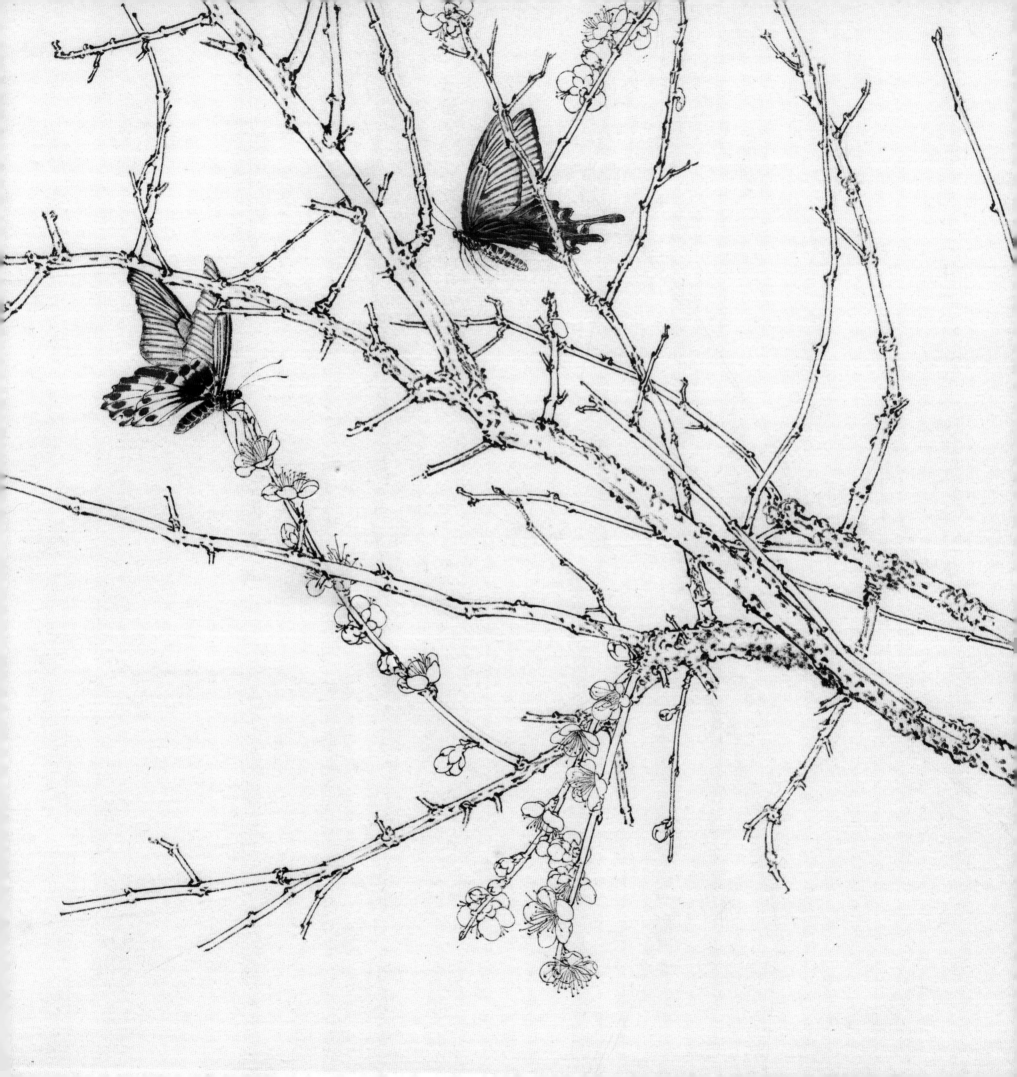

画梅小記

畫梅枝幹佈局古人有畫梅花女字出枝法細查之乃是梅枝交叉分割的負形有若女字閒架之美形除此尚有不等邊五邊形三角形一般為梅枝交叉多少形成其中五邊形變化最豐富多展現在交叉空白負形在寫生中要特別注意並使其大小不等梅枝的平面佈白就漂亮者識之

國畫平面空間的安排往往是利用穿插遮擋來完成梅花点如是每穿插遮擋一次就增加一層空間畫者不可謂不識

歲在戊戌之春耿陳白描並記之

画梅枝干布局，古人有画梅花"女"字出枝法。细查之乃是梅枝交叉分割的负形有若"女"字间架之形菱形，除此尚有不等边五边形，不等边三角形，一般为梅枝交叉多少形成，其中五边形最为变化丰富，多展现在大交叉空白负形。不等边不同大小的三角形、菱形、五边形构成了丰富多变的梅枝组合。在写生中要特别注意梅枝交叉成五边形的负形，并使其大小不等，梅枝的平面布白就漂亮。

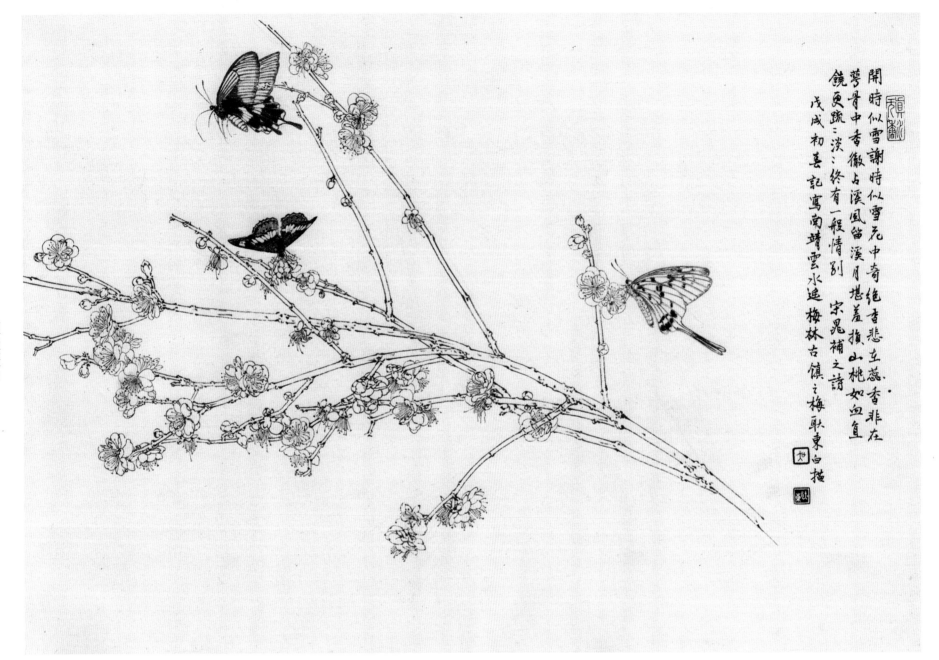

開時似雪謝時似雪花中奇絕香悲妄蕊香非在
夢骨中香微占溪風笛溪月堪羞損山桃如血直
饒更蹄之淡之終有一般情別　宋晁補之詩
戊戌初喜記寫南靖雲水逕梅林古鎮之梅　耿東白描

飞舞的蝴蝶往往能带来诗意。

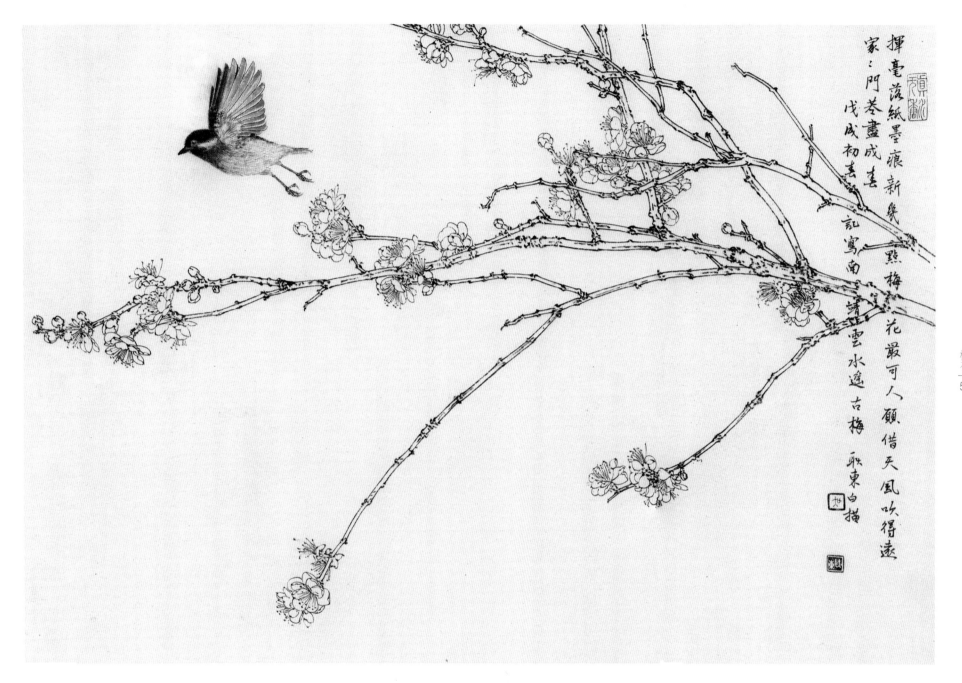

挥毫落纸墨痕新　熙梅花最可人　顧借天風吹得遠

家：門巷畫成春

戊戌初春　前寫南

靖雲水邊古梅　耿東白描

画面从右向左取势，飞鸟加大了势的感觉。

现场梅枝不理想的，写生时往往要加以改造，此幅运用"移花接木"法，重新安排了枝干和花朵的疏密，变化较丰富，也很费心思。

已见寒梅发复闻啼鸟声

戊戌初春喜记写南靖云水遥梅林古镇之梅耿东白描

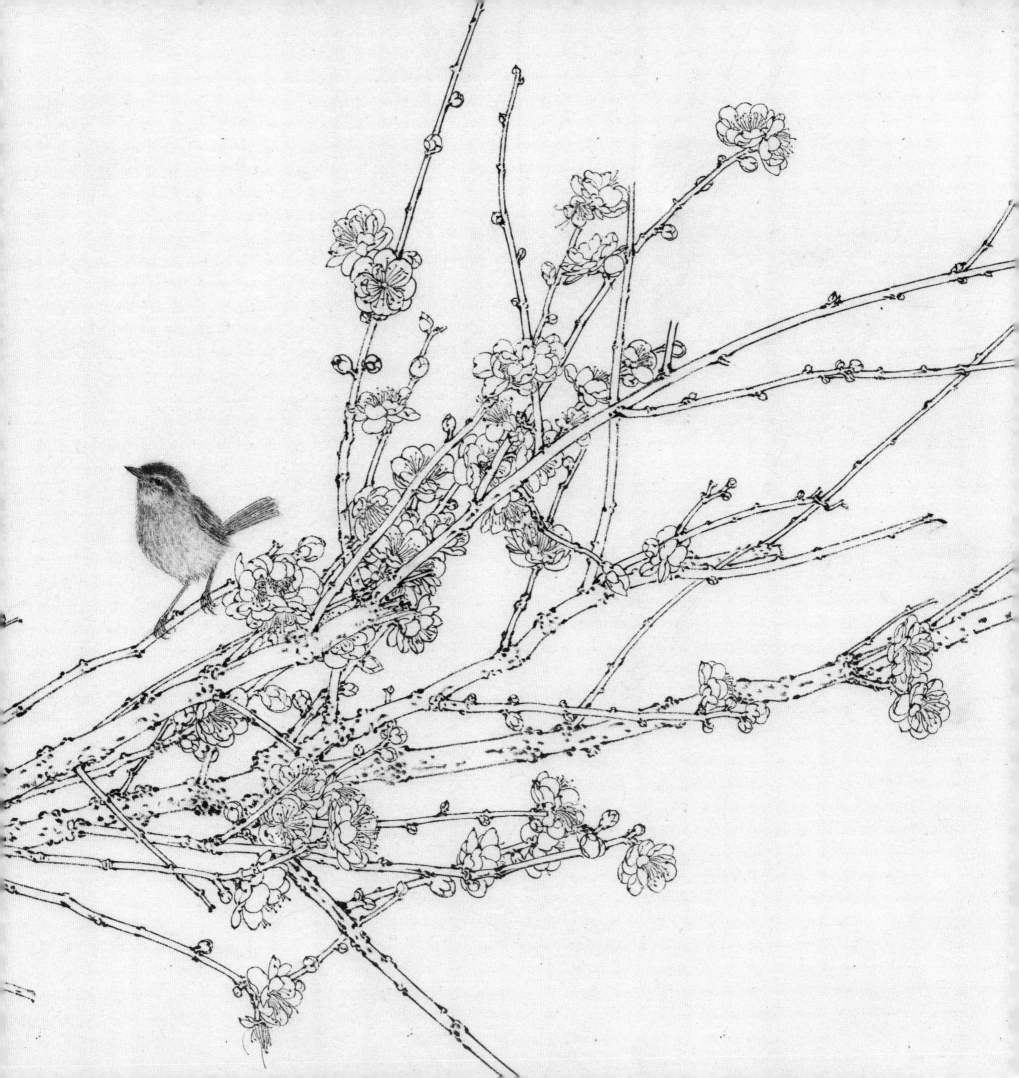

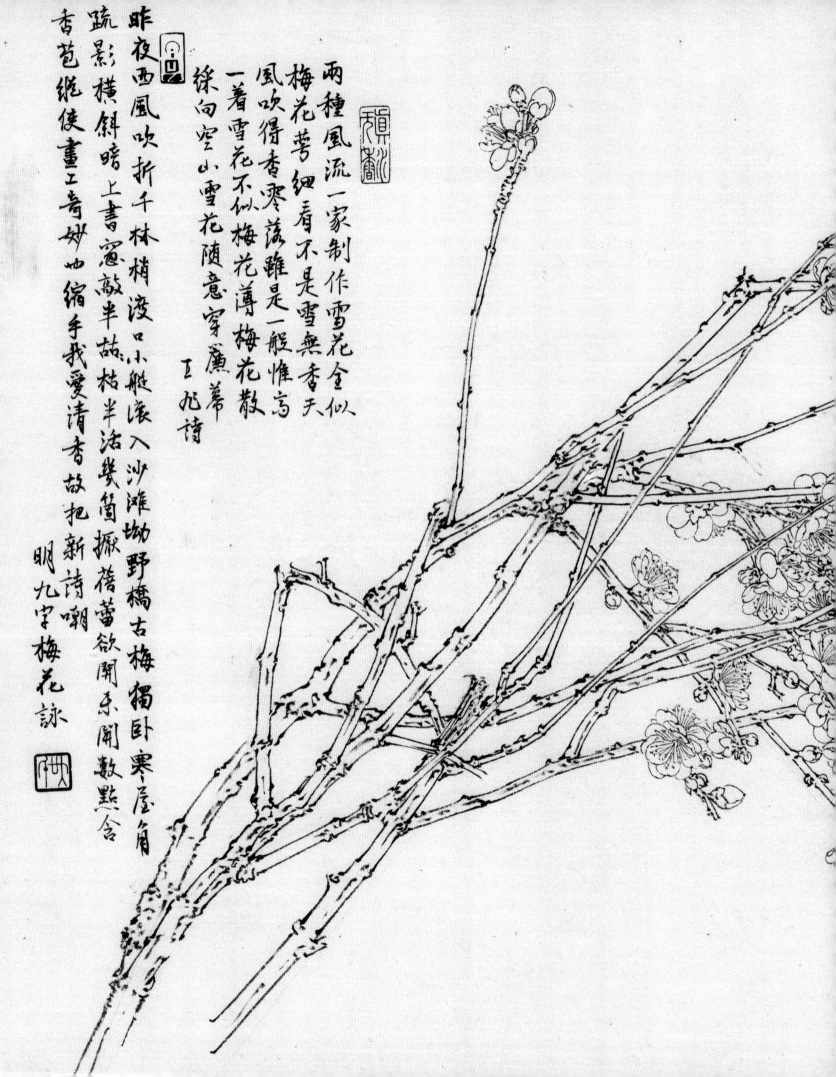

两種風流一家制作雪花全似
梅花萼細看不是雪無香天
風吹得香零落難是一般惟高
一著雪花不似梅花薄梅花散
徐向空山雪花隨意穿簾幕
　　　　　　　王九詩

昨夜西風吹折千林梢沒入艇滾入沙灘坳野橋古梅獨卧寒屋角
疏影橫斜暗上書窗敲半話簌簡撅舊蕾欲開束開數點含
香苞繞侯畫工奇妙如縮手我愛清香故把新詩嘲
　　　　　　明九字梅花詠

丁酉歲末隨福建省工筆畫學會入南靖雲水遙的梅林古鎮寫生此為下垂
上揚枝寫生完成後倒簡三頓有陳風之意　戊戌初春其英記寫之耿東白描

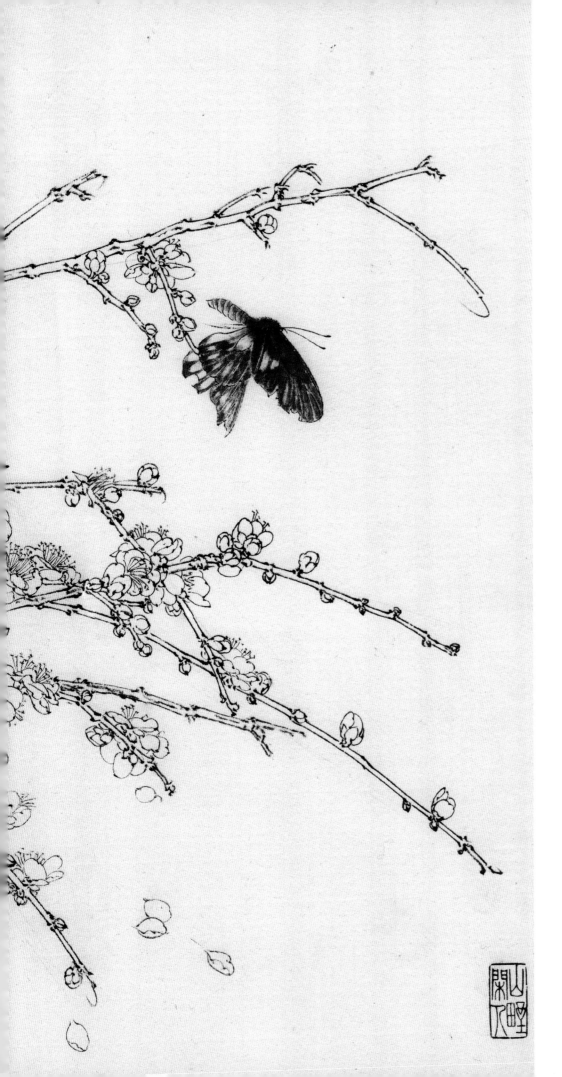

此梅枝现场是下垂上扬枝，画完后，倒个个，有惊风之势。

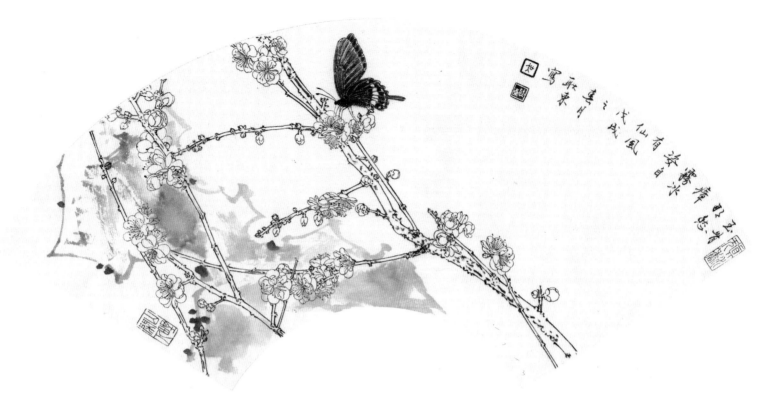

利用淡墨画的石头改变空间布白关系。

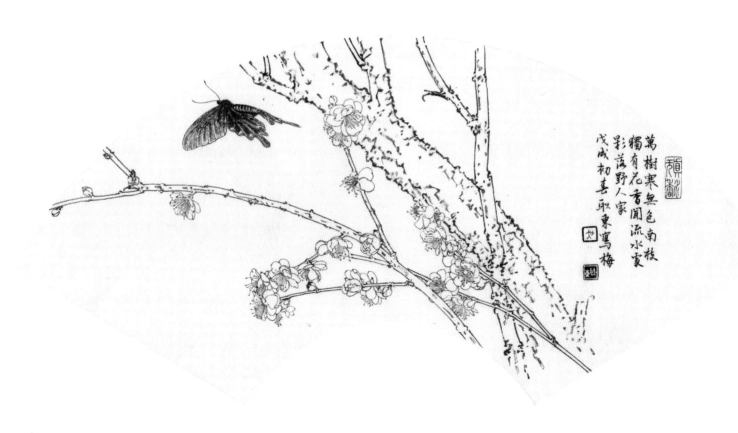

细枝和老干的搭配，注意笔法的区别，落款补空。

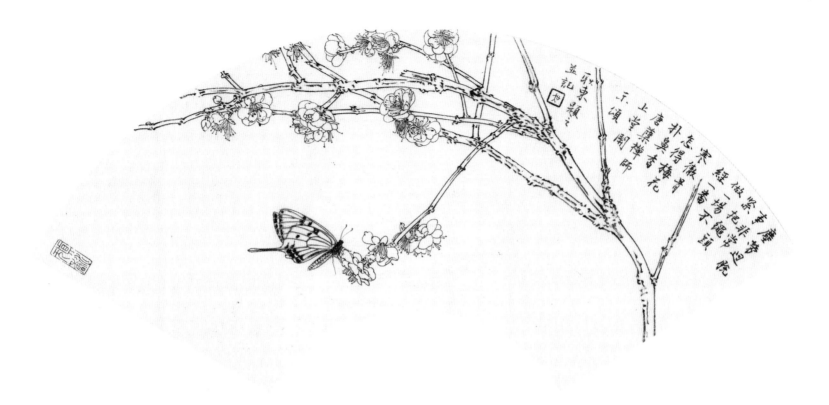

利用疏密加强对比，使蝴蝶处于最突出的位置。

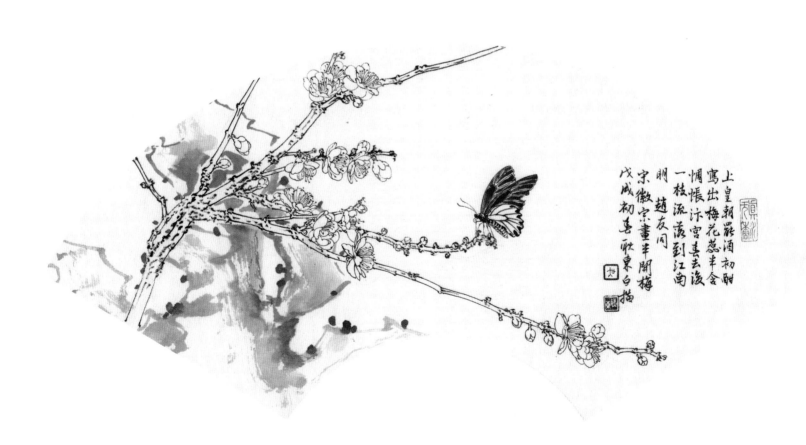

水墨湖石使得梅花有了依靠,画面多了层次增加了情境。

到霞皆诗境随时有物华应酬都不暇一岭是梅花
戊戌初善記写南靖云水遥梅林古镇之梅花耿东白描並記之

结构漂亮的梅枝和花朵总是让人欣喜而绘之。